COMIC

漫畫

技法應用

健一 著

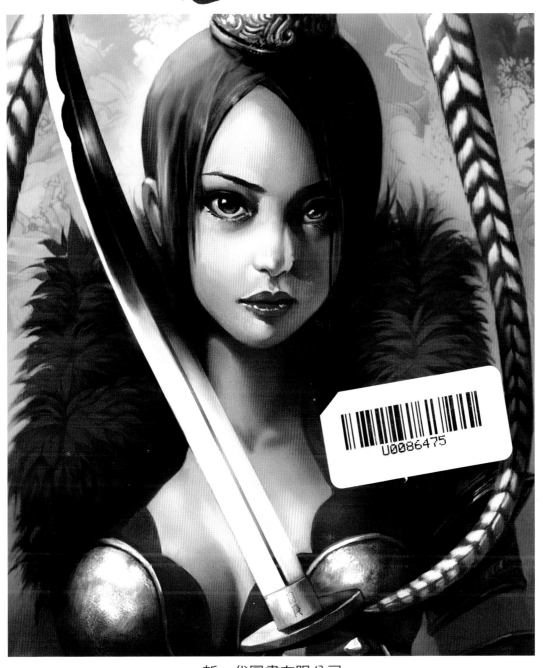

新一代圖書有限公司

CONTENTS 目 錄

校審者簡介

林維俞

現任　高雄師範大學視覺設計系 助理教授

臺灣師範大學美術系博士班 藝術指導組 進修

高雄師範大學視覺傳達設計研究所 畢業

專長　公共藝術、電腦繪圖、3D動畫等

獲獎　2010高雄市前鎮高中 公共藝術 第一名 四方匯聚、河畔紀事

2008高雄市左營國中 公共藝術 第一名 躍升中的左營

2008高雄縣鳳山220週年 地景藝術 第一名 翔鳳之門

2007高雄市世運主燈 公共藝術 第一名 乘風破浪世運啟航

著作　Public art and design creative expression ISBN 978-957-41-7487-4

汇聚天下之精品，探索漫画新价值。
恭祝《漫画从这里升级2》
　　　　与时俱进，凌辣一时！

梁安妮

梁安妮 女士
世界動畫協會—中國代表處（ASIFA-CHINA）秘書長
《中國動畫》雜誌主編
中國動畫網主編

前 言

一個藝術工作者成為藝術家，必然需要歷練許久，在精神上，在創造力上，在自我肢體運用上都需要一次又一次的充電，直到可以將光芒釋放出去。漫畫，這個讓歐洲人癡迷的第九藝術，讓日本瘋狂的藝術形態，讓美國成為英雄的故事，在中國有著悠久的文化歷史，記載著無數前輩的創作歷程。她不斷地在藝術領域散發自己的魅力，讓孩子和大人都為她著迷。我們熱愛她，我們閱讀她，我們追捧著這種藝術方式。為了能夠掌握這種繪畫方式，我從學子生涯開始就不斷地臨摹創作，就像吃飯一樣從不間斷，如果不隨手塗幾筆渾身就會莫名地難受起來，直到現在還是如此，也許這就是所謂的動力，這種動力又源自創作完成後獲得的欣喜和成功感。這是一種奇異的磁場，許多年來我一直沉醉在這種磁場中，就像被她吸住一樣，不由不去關注她，愛她，注入自己的力量讓其更加強大。在此，我整理了自己的一些漫畫作品的前期人物設定，希望能讓廣大漫畫愛好者更加認識創作原理及繪畫的意境。

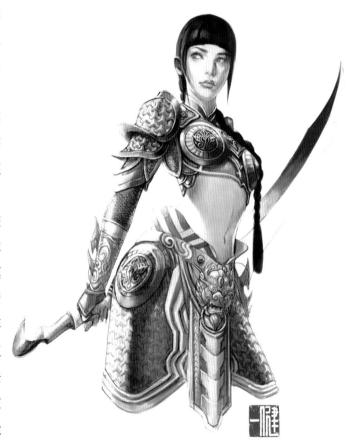

漫畫繪製工具

繪圖板

自動鉛筆

繪圖橡皮

鉤線鋼筆

塗黑軟筆

繪圖墨水

漫畫原稿紙

掃描器

透寫台

如何畫漫畫

　　畫漫畫可是功不離手的事啊！工具有蠻多，首先，紙—B4等專用漫畫原稿紙，黑白稿要求平滑不易鉤筆，有比較好的吸收性，但不能過於容易吸收墨汁，否則容易造成筆觸暈開的現象。彩稿要求吸收性好、乾得快而不易脫落顏料的紙，和黑白稿是不一樣的。筆—分為筆尖和筆桿，筆尖又分為D筆尖、G筆尖、學生筆尖、圓筆尖等。筆桿有多用和圓筆用兩種，市面上有賣，所以就不必介紹了。墨水—選不容易暈開、乾得快的就可以了，多試試，覺得哪種好就用哪種。顏料—自己去選吧，選乾得快的。橡皮擦—要不太掉屑的、白色軟質的（擦的時候朝同一個方向擦才不會擦壞紙）。鉛筆—隨便哪種都可以，畫的時候輕點，要準備藍色鉛筆，藍色的鉛筆不會被複印出來。尺—有種雲型尺，畫弧度很好用，但不是什麼地方都有賣，自己去找找吧。其他的工具市面上差不多都有。記得上墨線的時候要讓尺溝向下，或在尺的背面放一個硬幣，以免墨水沿尺暈開來。畫風每個人都應該有每個人的特色，所以不主張和某個老師畫得一模一樣，初期可以通過模仿提高畫技，後期可要慢慢地鑽研自己的畫風！

　　加油！

西遊記設定集

　　目前我在歐洲地區出版了大開本的西遊記連環彩色漫畫，銷量非常好。這是一個長期專案，大概是一年創作一集。另外，和星際大戰的漫畫作者聯合創作的新漫畫故事《九隻老虎》在2009年初會有法語版本在國際安古蘭漫畫節上市，相信會有很大的讀者群。目前最希望的就是以上圖書有一天能夠在國內出版，讓國內同胞看到優秀的編劇和畫者共同研發的東方漫畫，不但希望外國人能看見，更希望國內同胞記住她。現在能做的就是讓更多的外國人瞭解中國，明白中國的力量在漫畫中的展現。另外，在國內還會和電影界有些合作，以及出版關於繪畫方面的專業教材系列。總之不會閒下來，能做多少做多少，至於遠大的理想，我並不在乎，只希望每天都有收穫，且跟我的朋友們分享，在紙上一起走向未來的每一天。

巴黎書展簽書會

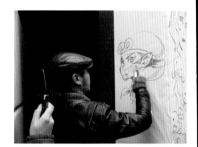

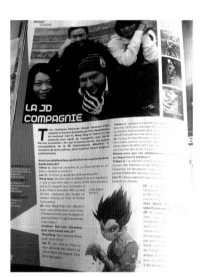

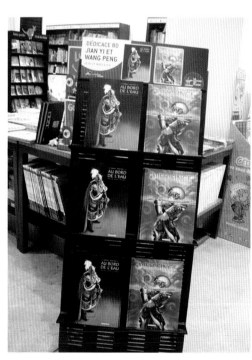

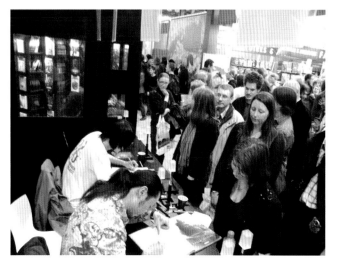

我的《西遊記》

　　近一兩年，國內越來越多的實力派漫畫家被國外的出版商看中，國外的出版商紛紛向他們邀約。由於國外的出版待遇及其他各方面都比國內的要好，所以國內不少漫畫家目前都在忙於與國外的這些出版商聯手合作。國外的漫畫迷相對都是年齡層比較高的，在畫面鑒賞力方面比中國的讀者高，所以我們的漫畫家透過國外的簽名會及交流會，不斷地跟國外的讀者加強交流，不僅能開闊視野，同時也能提高自己的創作水平。

　　事實證明：中國一線漫畫家在國外出版的漫畫集，相當受歡迎，說明了中國的動漫創作水準已經跟國際同步。

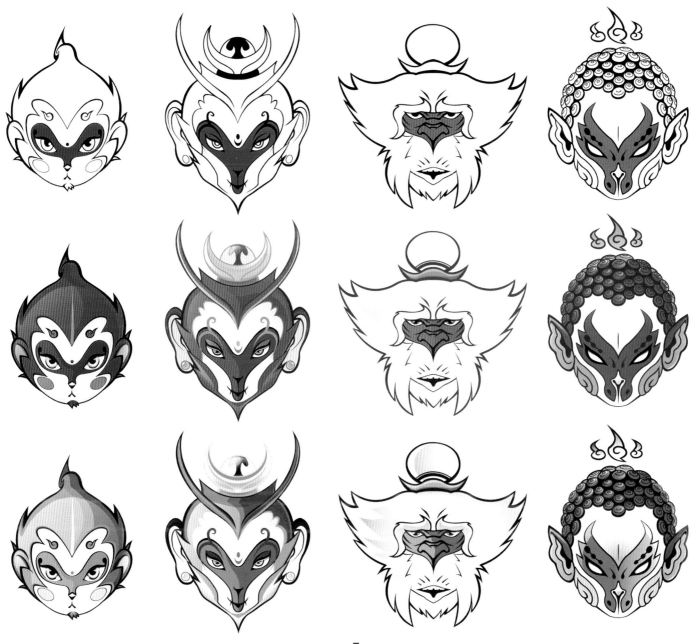

孫悟空的設計稿

在創作西遊記的時候，當然是故事的核心人物孫悟空最先出爐。我為孫悟空這一形象，做了系統化的設計。為了更好更清楚地讓出版社確定風格，我設計了不同種類的孫悟空，有卡通版本，有寫實風格，差不多有四五種類型，以便出版社選擇適合市場需求的主角形象。

在這裡你們所看見的就是最後確定下來的版本設計稿。關於悟空頭部的設定，需要有不同角度的畫面，這很關鍵。他的頭長度差不多是身體的五分之一，面部運用了中國京劇臉譜的傳統畫法，有白色的臉部，紅紅的圓臉蛋，眼睛細長符合外國人對中國人的審美印象，頭上的緊箍咒明顯突出，雖然不是很複雜，但是非常有特色。金箍棒兩頭有傳統的雲紋案。當然一定少不了他的虎皮圍巾。

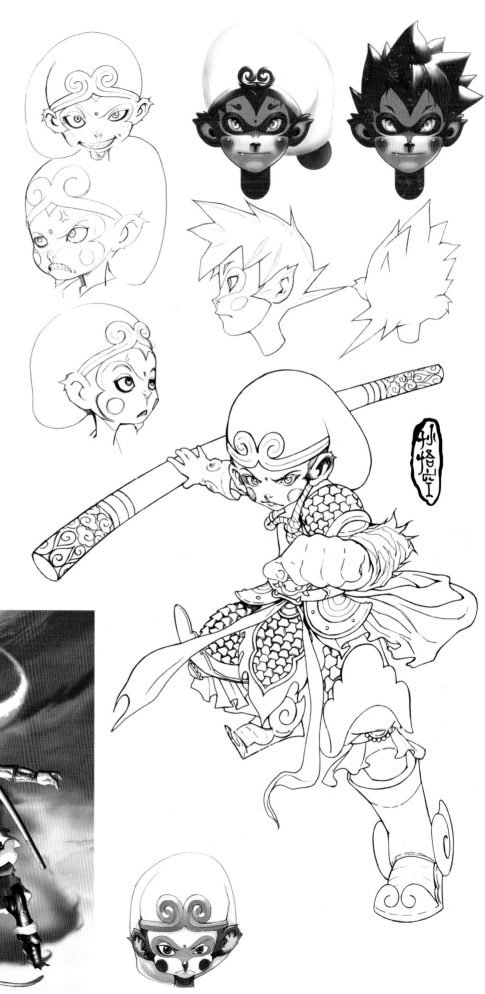

盔甲設計稿

　　盔甲的設計非常艱辛，為了確定盔甲用什麼樣的紋樣，我翻看了許多朝代的盔甲樣子，最後選擇畫出這種三角形的重疊甲冑。雖然在畫線稿時比較難畫，但卻是最具效果的，所以我仍然耐心地一片一片地畫出來。肩部還有中國特色的獸頭作為造形披肩，很帥氣。

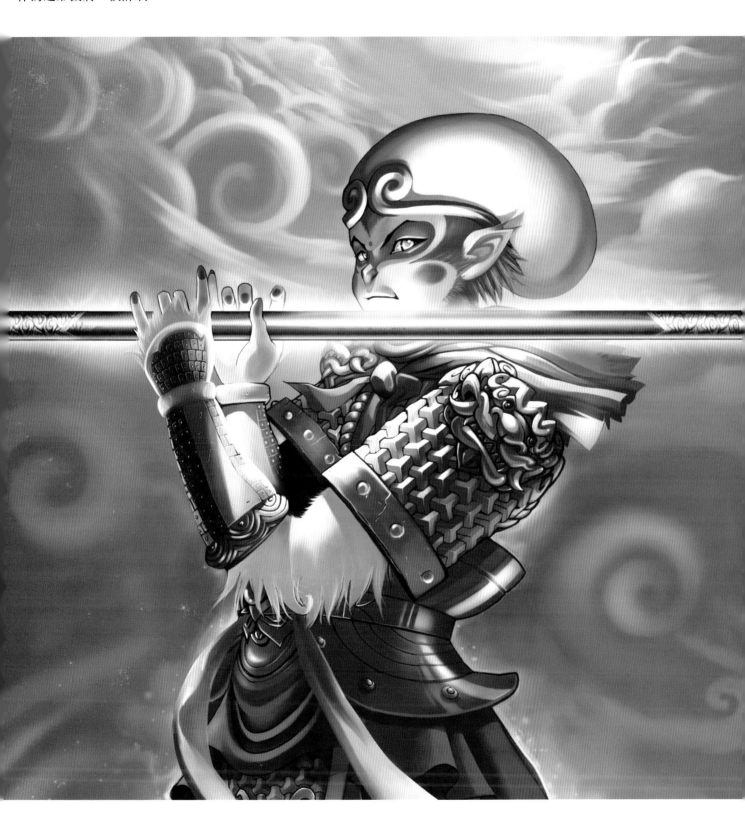

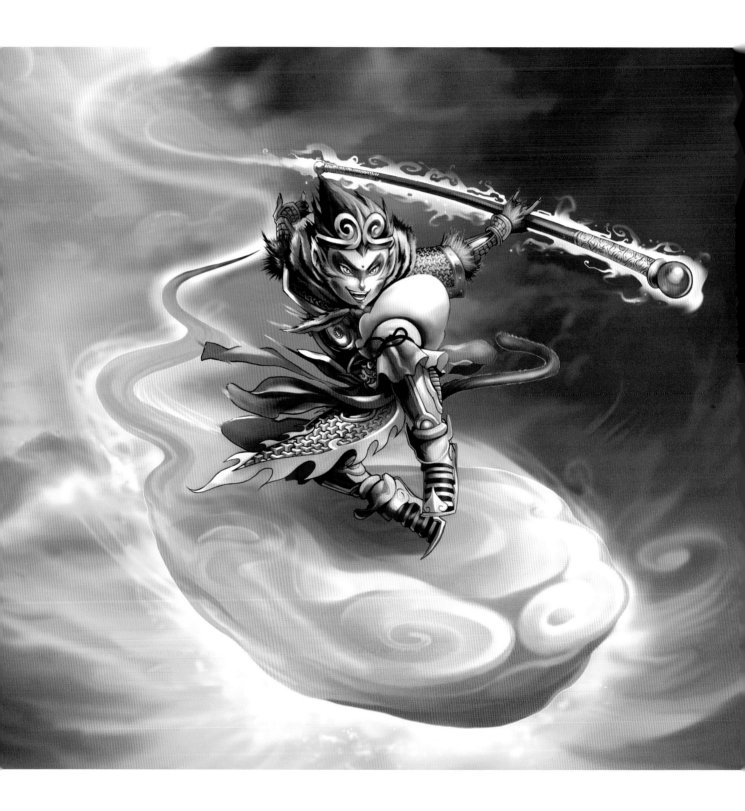

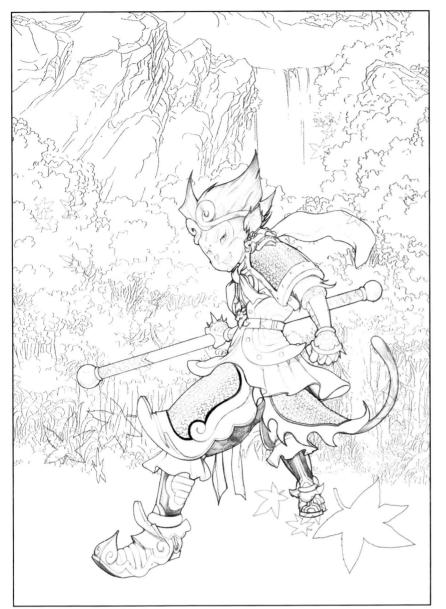

要畫好一幅CG，首先要非常清楚自己想要表達什麼：是突出人物？還是描繪風景？或者是一些寫意的速寫……然後在腦海中形成一個模糊的整體畫面，並根據這個畫面在圖上畫出草圖。畫草圖前要進行多方面的考量，不可以拿著筆想到哪裡就畫到哪裡。要考量的方面，包括畫面的主題、構圖、氣氛和各種物體的材質等等。在構圖的時候要仔細地考究，儘量讓畫面看起來平衡，背景呈現圖畫的氣氛，沒有好的背景襯托，畫面就會顯得空洞。精彩的背景和圖畫主體完美結合，才是一張成功的CG。把完成構圖的線稿掃入電腦，在掃描過後調整"明暗對比"將多餘的部分（指原稿裡細微的多餘線條和雜點）去除。經過反覆對多餘線條的去除和缺失線條的修正，留下的就是主要線條。

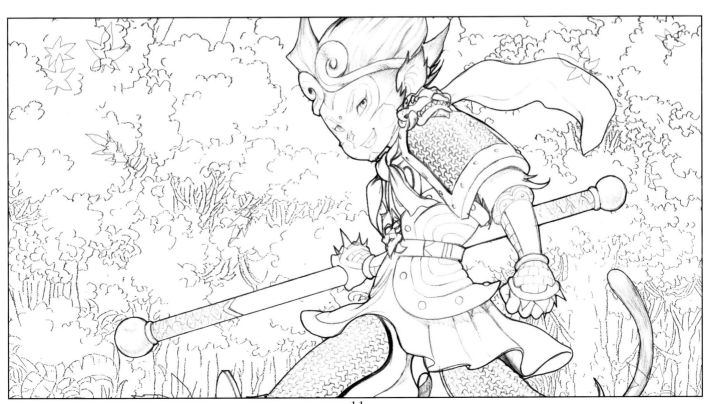

在填色一開始，為了比較容易地區分各個區域，最好使用區別較大的顏色（為了突出局部特徵），然後再進行色相和色度變化，沒必要為了皮膚的顏色而被"用茶色好不好"這類問題困擾，在這階段儘量節省時間，先塗上顏色再説。第一時間內的感覺先把整張畫面填上大致的色彩塊面。

從背景上色開始。背景的處理要注意細節部分變化，應多考慮畫面的平衡和環境氣氛，大致地進行粗略的上色，細微部分的處理和修改還是要用心。注意控制運筆的輕重，調節壓力大小，來表現山脈起伏不平的變化，（遠景的繪製完成後）要注意根據山峰的紋路走向下筆。我們接下來完成中近景的樹林，處於眼睛能比較清楚看到的地方，所以不能像遠景那麼虛化。給他塗上整體的深棕色做底色，由深色往淺色畫出，由粗畫到細。

中近景色彩要比遠景山的顏色深一些。注意樹葉和草的繪製，在畫背景時要細心，任何一個地方都要多用心刻畫，這樣整張作品才會細緻有內容。另外，考慮到整體顏色的調整和色層的深淺，用HARD LIGHT（實光混合模式）在整個畫面的上下走向加強色調變化，增加層次感。這個效果是絕對不可缺少的。人物上色，角色本身已經定好形象和色彩，所以用色上不需另外多想，只要考慮環境與光對角色身上色彩的影響，使其能更好地融進場景中。我想要這張作品很華麗，金燦的光芒是不可少的，使表現的角色威風凜凜、至高無上。利用畫筆的覆蓋能力慢慢將原先粗糙的鉛筆線條蓋掉，而在一些結構的邊緣，適當地保留一些重修的線，可以讓CG作品顯得自然些。

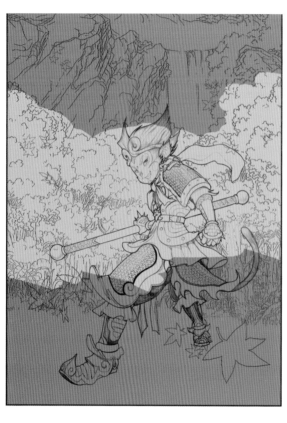
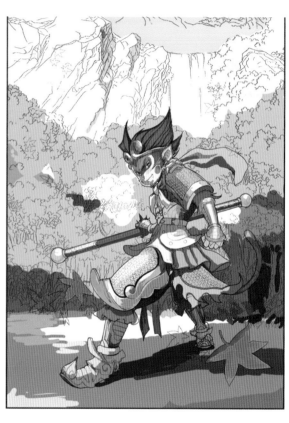
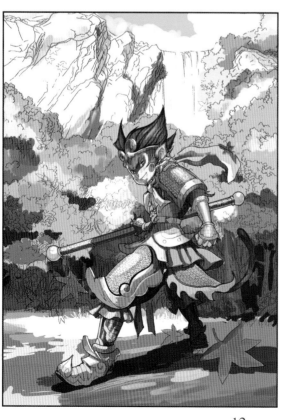
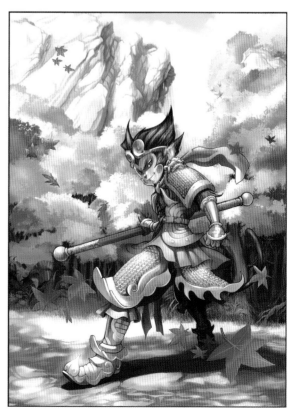

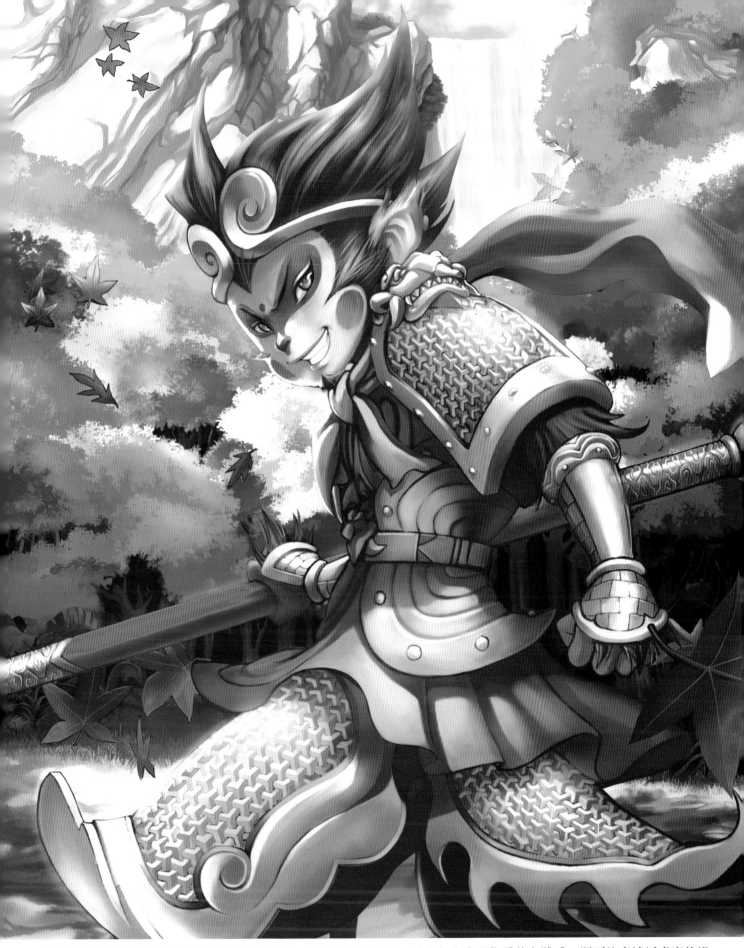

　　過程中要停下筆來不斷瀏覽作品的整體效果，根據光源的位置、反光色來表現物體的立體感，還要注意遠近虛實的變化。深入刻畫是整幅作品最花時間的階段，也是決定作品品質的重要階段！上色時要懂得多運用圖層的混合模式，這樣可以少花工夫去繪製效果。因此我在人物上完基本色彩後會另增加"疊加""高光""柔光"等混合模式圖層，填上需要的色彩，這樣，不但可以省去繪製的時間，還可以讓其光線表現得更自然。最後要用心觀察整幅畫面，根據個人要求，進行畫面對比和色調強化調整，突出主體。這樣整幅CG就完成了。

我的《西遊記》

　　《西遊記》是中國四大古典名著之一，是優秀的神話小說，也是一部群眾創作和文人創作結合的作品。

　　法國知名作家jean-david morvan酷愛中國文化，在熟讀《西遊記》後，想讓中國文化在世界上更廣泛地流傳，和作者的協商下共同創作新版的《西遊記》。

　　這是中法第一次聯合創作中國古代名著題材的漫畫。歐洲國家和中國的文化差異、審美差異給創作現代版的悟空增加了難度。為了讓這個中國最經典的形象在歐洲大陸得到推崇，我在創作前期專門為故事設計了不同版本的主角形象，從低齡化的卡通造型到成人化的寫實風格，都各具魅力。經過和delcourt專業編輯的討論最終定下了目前大家看到的主角風格。從漫畫的商業角度以及後繪的可延展性考慮，目前的形象最為合適，不失東方特色。顏色非常的絢麗，將中國鮮豔的色彩融合到畫面中，大量運用金色和紅色，搭配極協調，產生了東方特色下的現代新銳風格，故事、背景、顏色都成為這個主角的強大後盾，使新版的西遊記非常成功。當然，繪畫創作過程中也有遭遇很多困難，在這部作品的創作初期，大量地設定人物、背景以及繪製顏色樣稿，等待出版社一次次的審核。從有意創作到第一冊正式開始繪製時間長達6個月，其間一直都在磨合探討市場需要的精華。

　　故事由名著改編而成，濃縮了西遊記全本的精華。在敘述順序上做了調動，以便讓歐美的讀者能更清晰地瞭解中國文化，瞭解"中國超人"的威力、魅力……觀音訪僧、魏徵斬龍、唐僧出世等故事，交待取經的緣起。孫悟空被迫皈依佛教，保護唐僧取經，在八戒、沙僧的協助下，一路斬妖除魔，到西天修成了"正果"。這套書系列漫畫在將歐美發行。

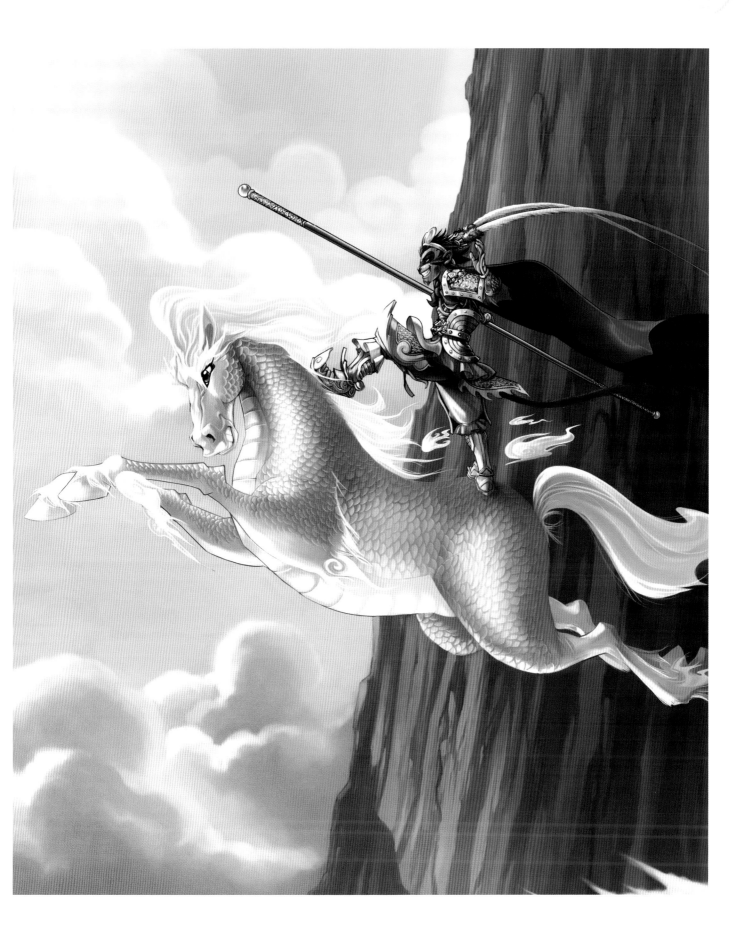

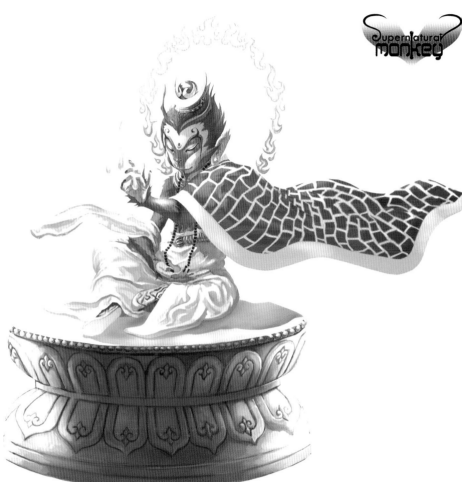

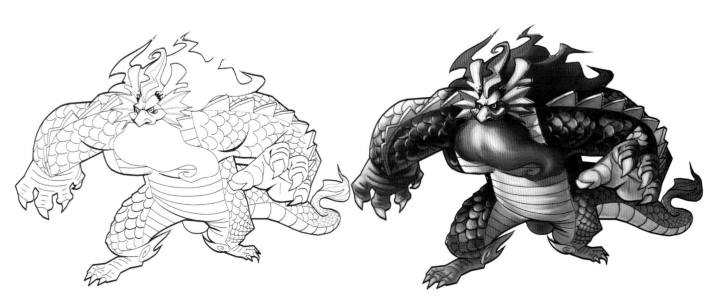

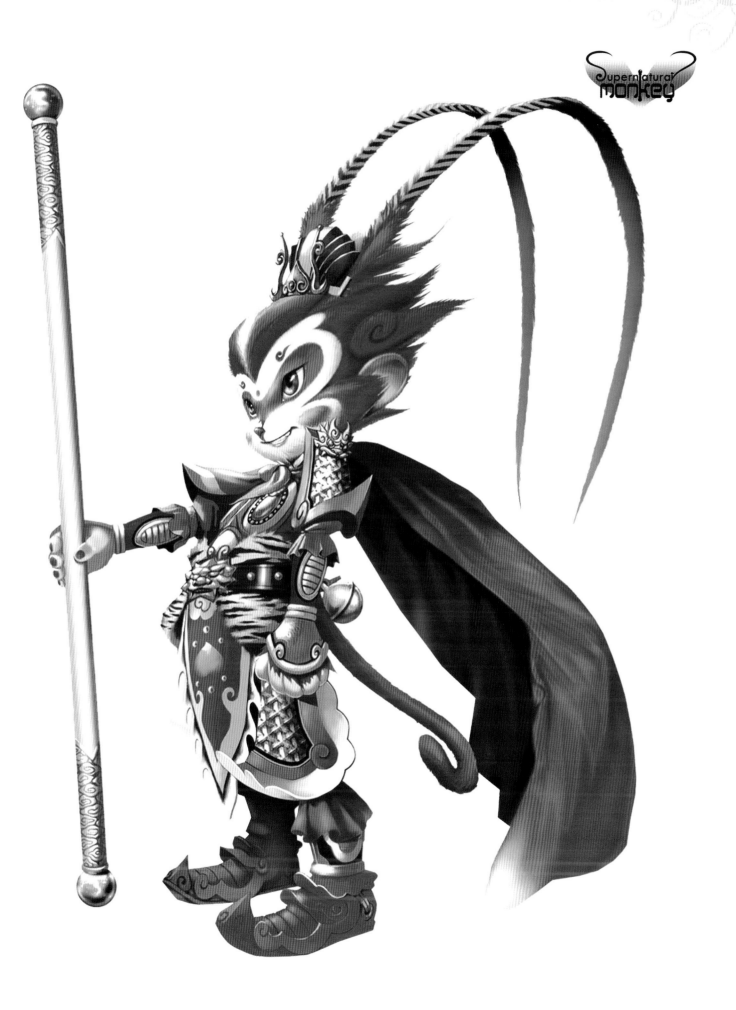

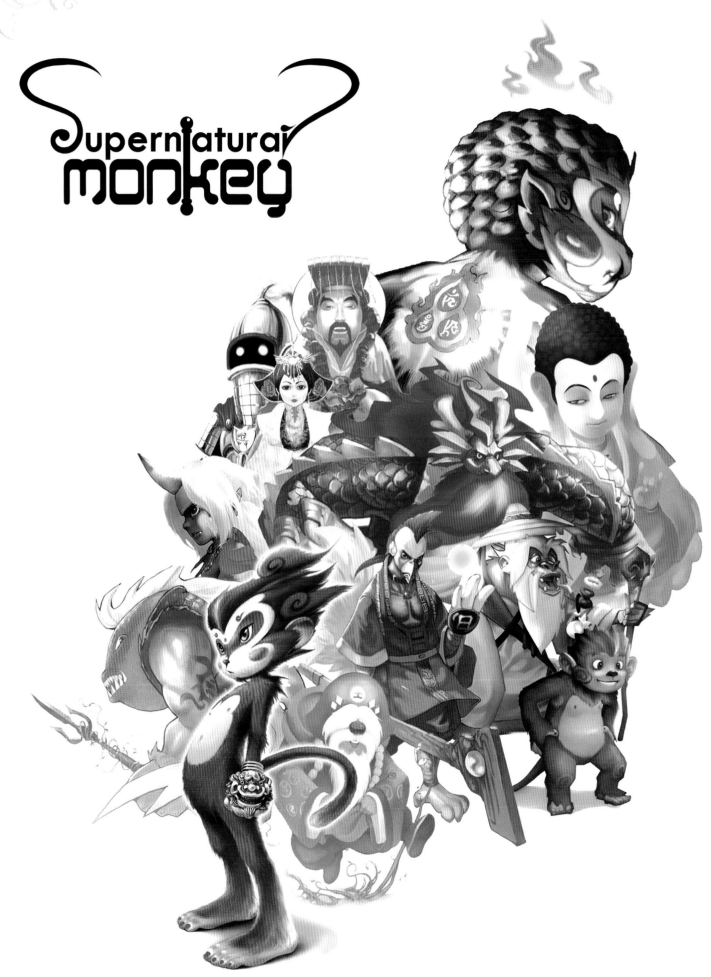

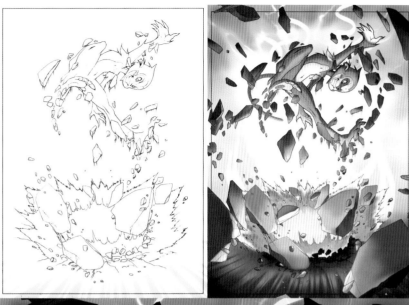

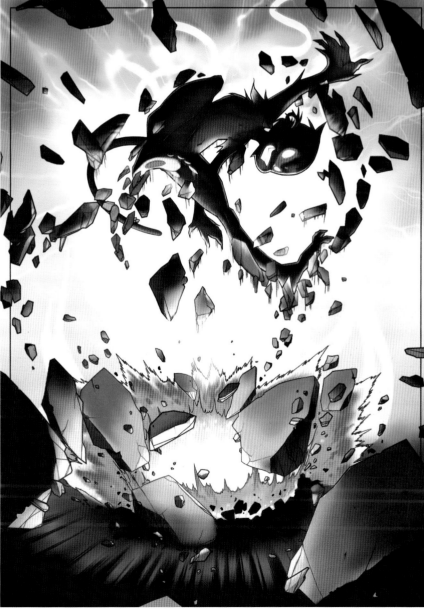

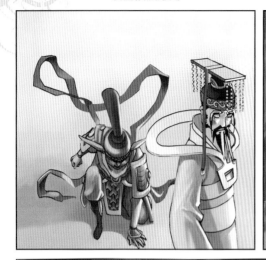

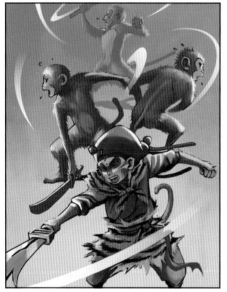
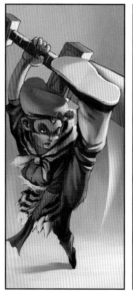
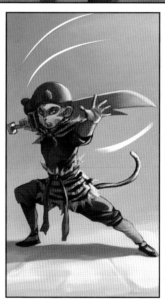
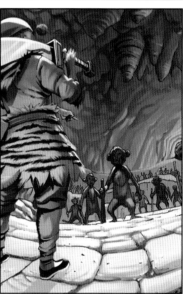

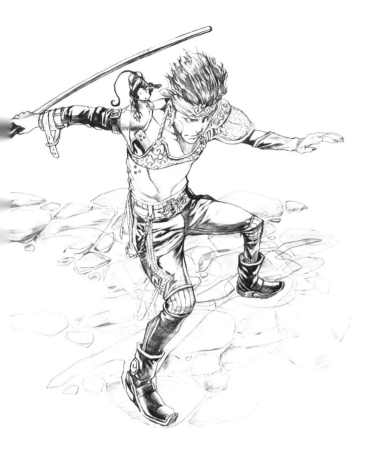

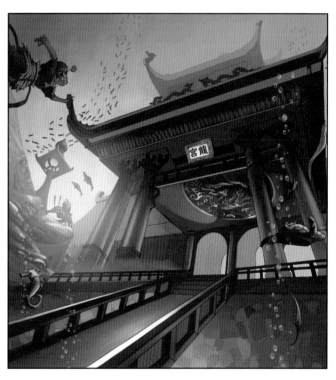

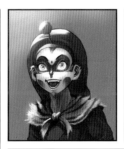

重彩CG

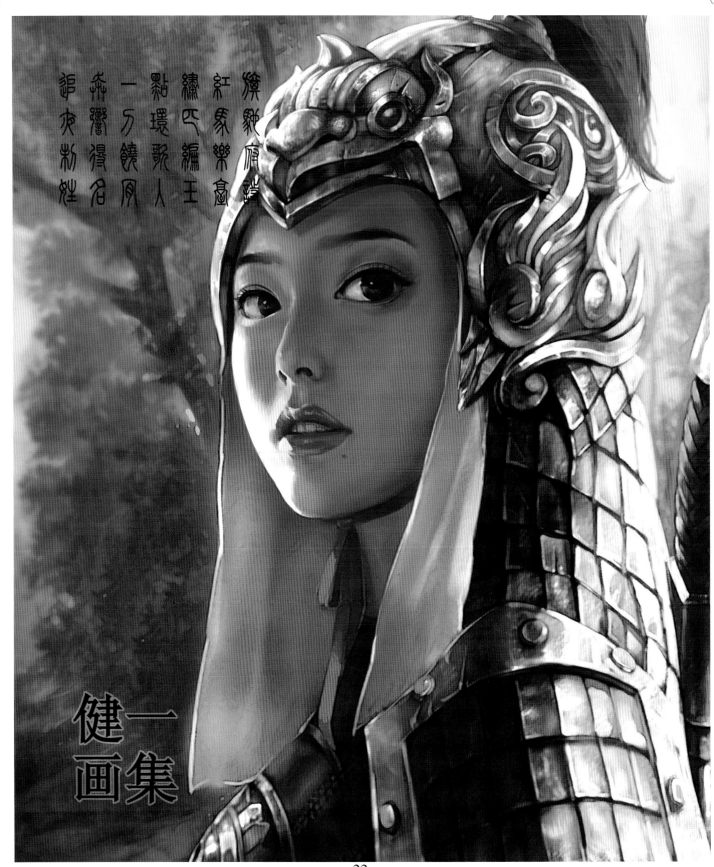

我的漫畫之路

　　年幼的時候喜歡塗鴉，臨摹一切有趣的事物。由於癡迷繪畫耽誤了學業，後進入美術學校從事專業繪畫學習。在大學一年級的時候開始琢磨專業漫畫的繪製，同時收到出版社的邀請，為出版社繪製漫畫書，內容由中外名著改編而成。漫畫創作對我的誘惑力使我放棄了設計專業，直奔漫畫出版行業，但遺憾的是大部分的繪畫風格都定位在兒童圖書類別，這並不是我所追求的繪畫方向。當時，網際網路已經很成熟，網上有了專業的插畫漫畫網站、論壇及發表個人作品的空間。我運用這些資源結交了同行朋友。大家在互相鼓舞中學習成長，也讓我在漫畫路上走得更加堅定，至今一直在創作漫畫，沒有過多的變化，只是內容不斷更新，水準不斷提高，認識不斷增多，成為該行業永久性的"供應商"。

我的漫畫精神

　　堅定的信念，謙虛的學習，不斷的繪畫，用筆說話，吸收百川納為己用。

靈感來源

　　書籍，音樂，電影，聊天，遊戲，鍛煉……都是我靈感來源的途徑，只要你能夠做到細心思考，探索世界，就總能夠發現無限的新奇。

中國漫畫市場現狀

　　中國漫畫從老到新其中有很大的斷層，我們這些畫漫畫的新一代作者不斷努力彌補斷層，創造中國內容，充實中國漫畫，僅僅想做的就是為中國漫畫添磚加瓦。至於大的環境的確非常糟，近年好轉些。中國重視重點文化產業的影響力，眾人皆知，國外的成功案例，都證明了動漫產業不可替代的影響力，及對中國孩子的引導性。為了能夠讓更多的人看到我們的東西，我和畫家朋友們不斷努力，盡自己的能力創作更多的作品，希望能夠對目前的動漫產業市場起一些促進作用。不管環境如何，我們都會努力，而努力做就會有收穫。

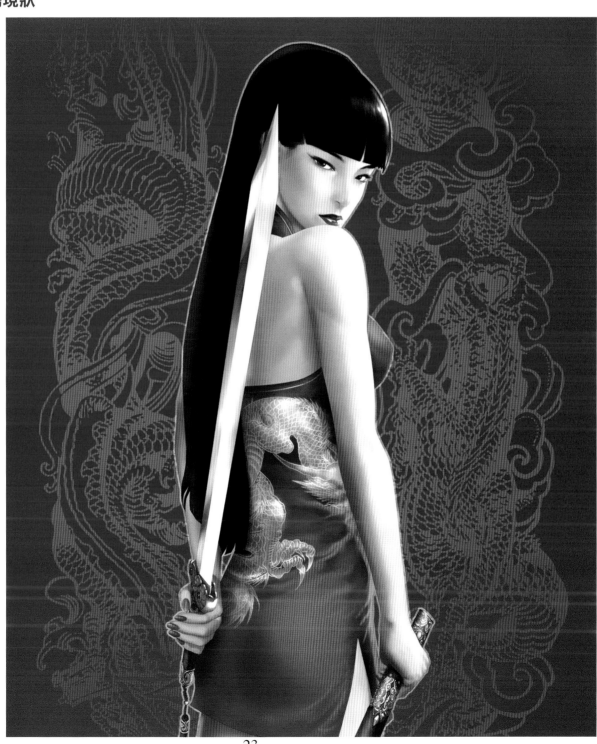

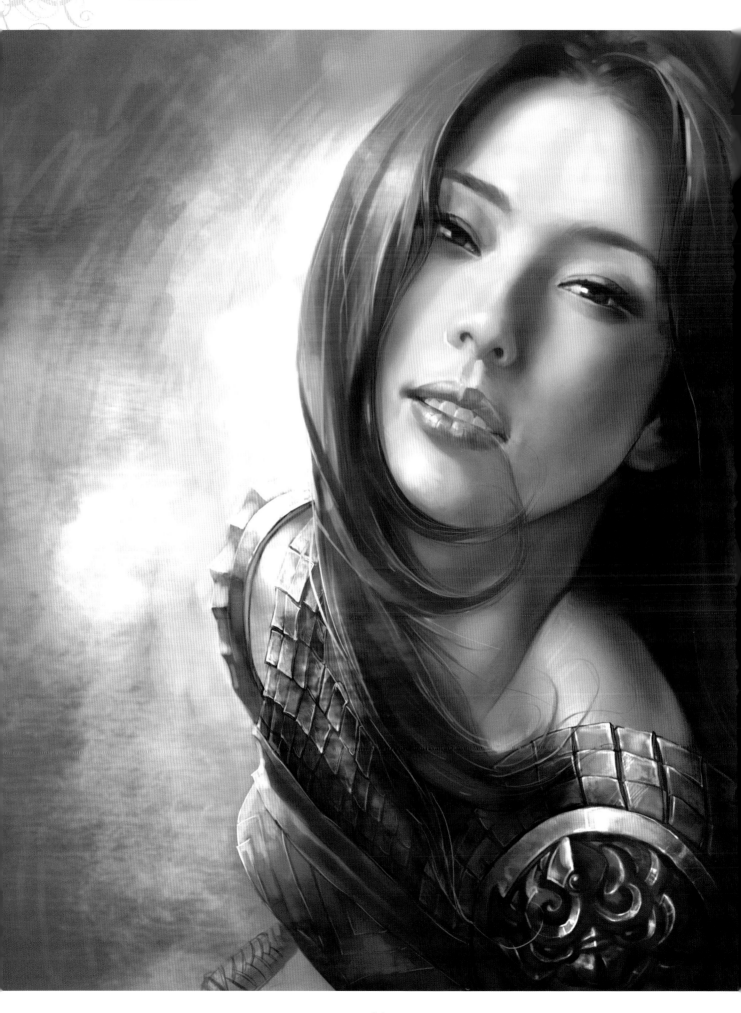

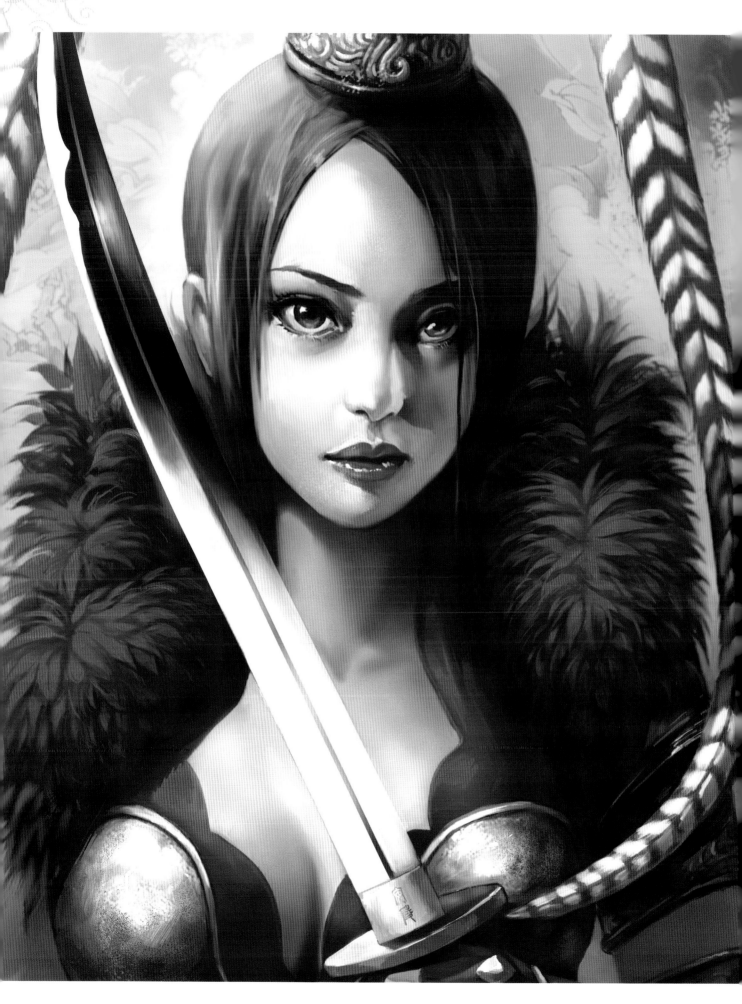

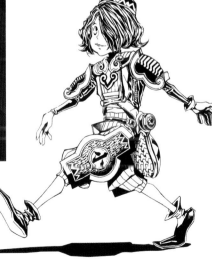

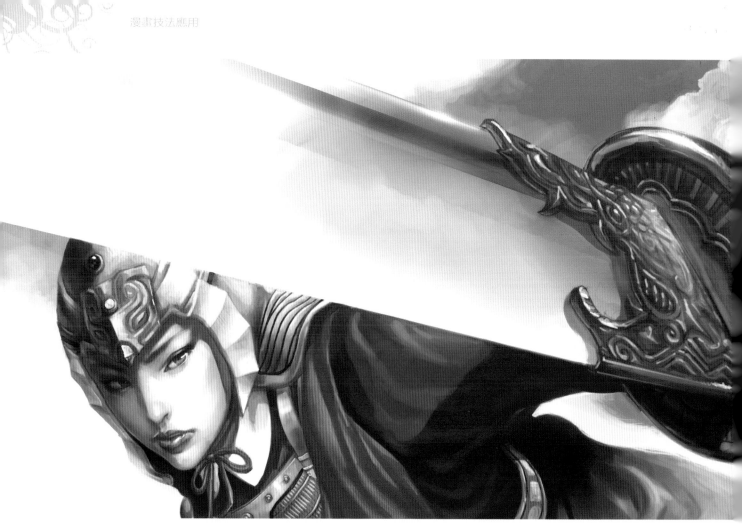

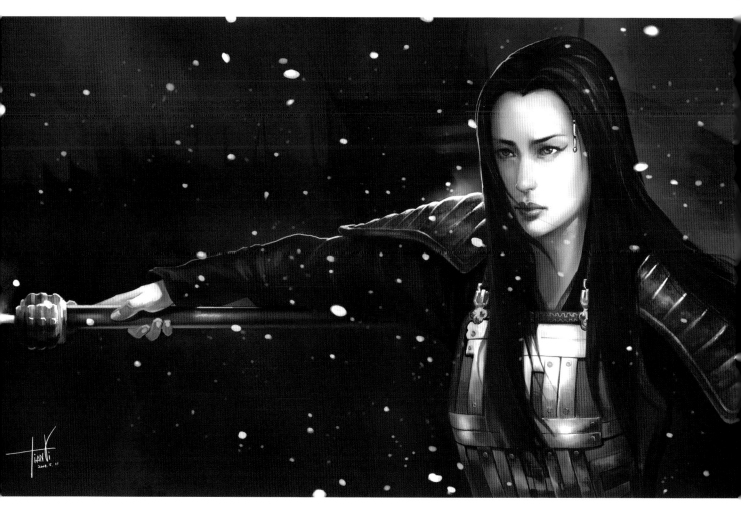

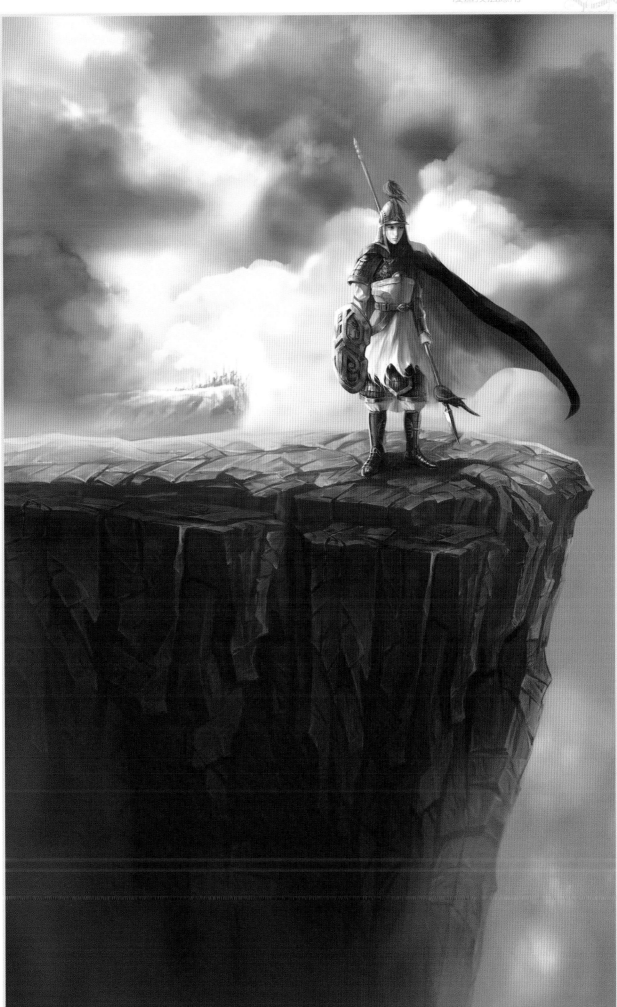

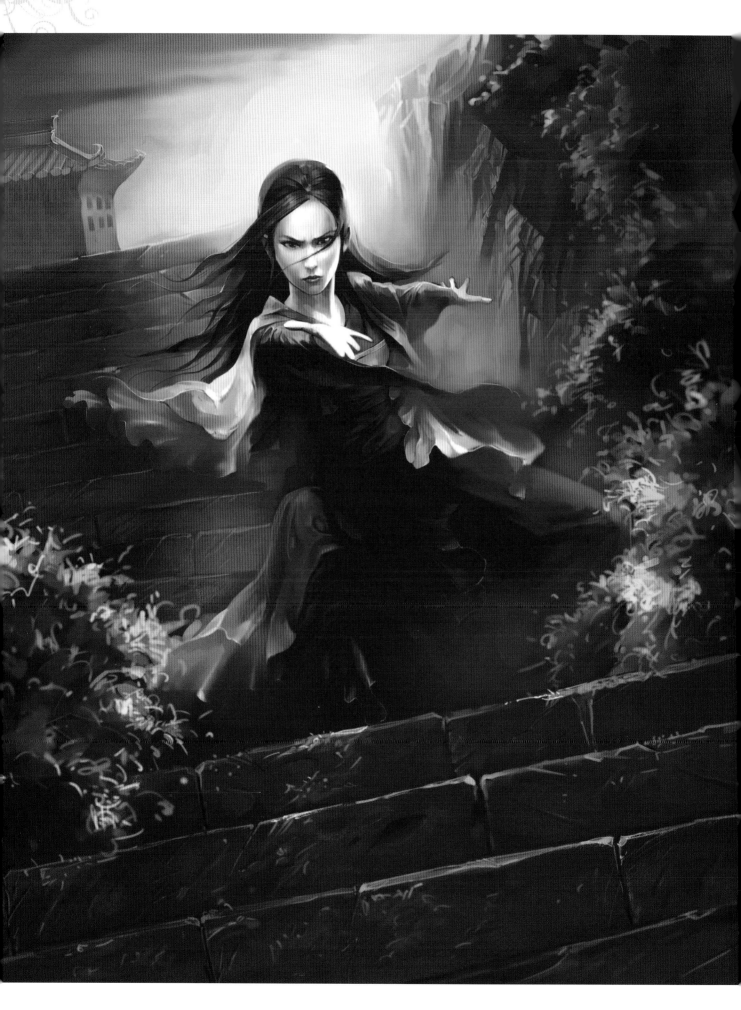

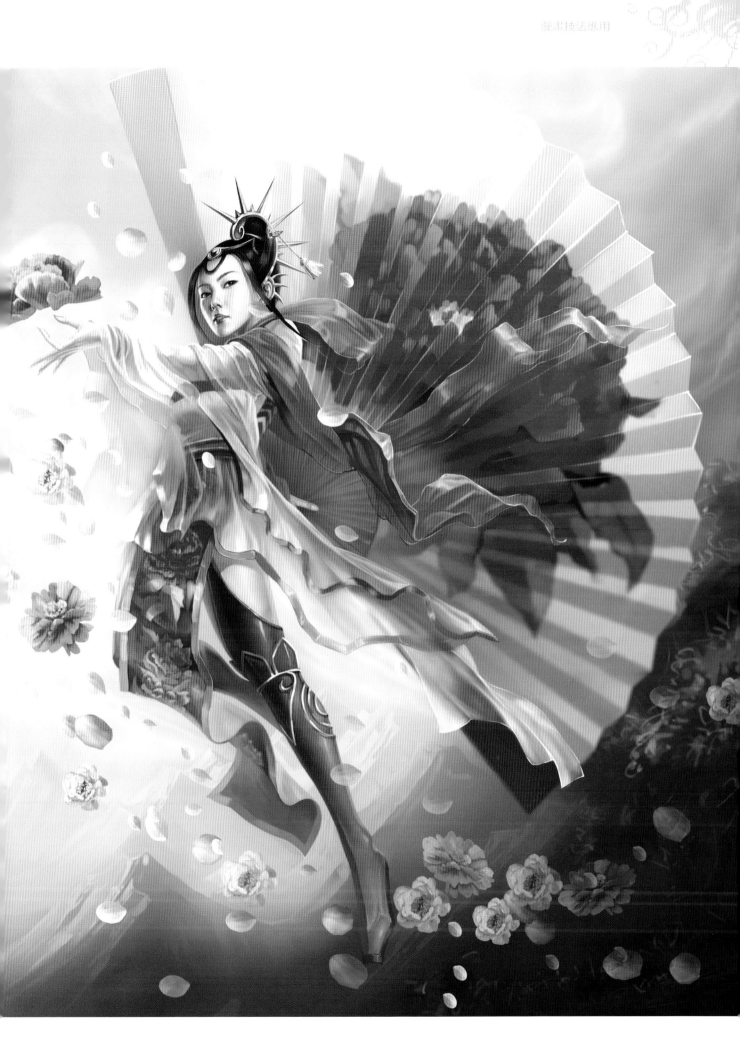

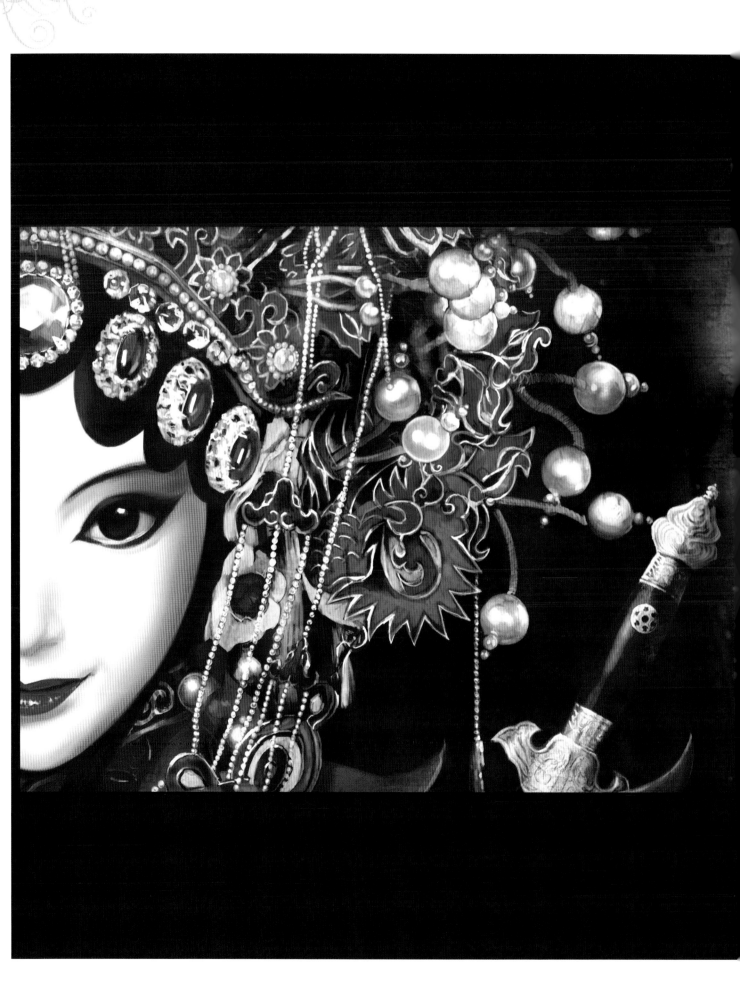

CG造型鋼筆稿

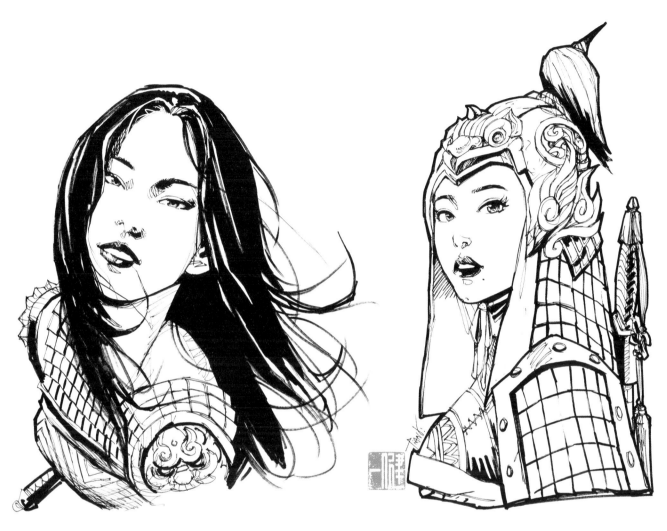

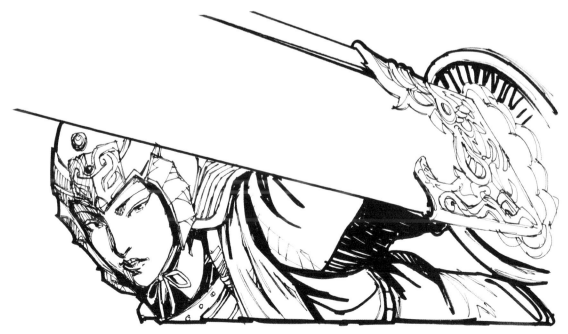

漫畫人物造型

　　要想準確地將故事中的所有人物介紹給讀者，就應該掌握不同年齡、不同性別人物的畫法。此外，為了讓劇情能更深地打動讀者，就應儘量把正面角色的英俊、美麗、善良等都表現到極點，反面角色的兇殘、狡猾也應誇大化，切忌人物的中庸，這一點很重要。漫畫的趣味在於它的誇張，設計人物造型時應遵循這特點來進行。

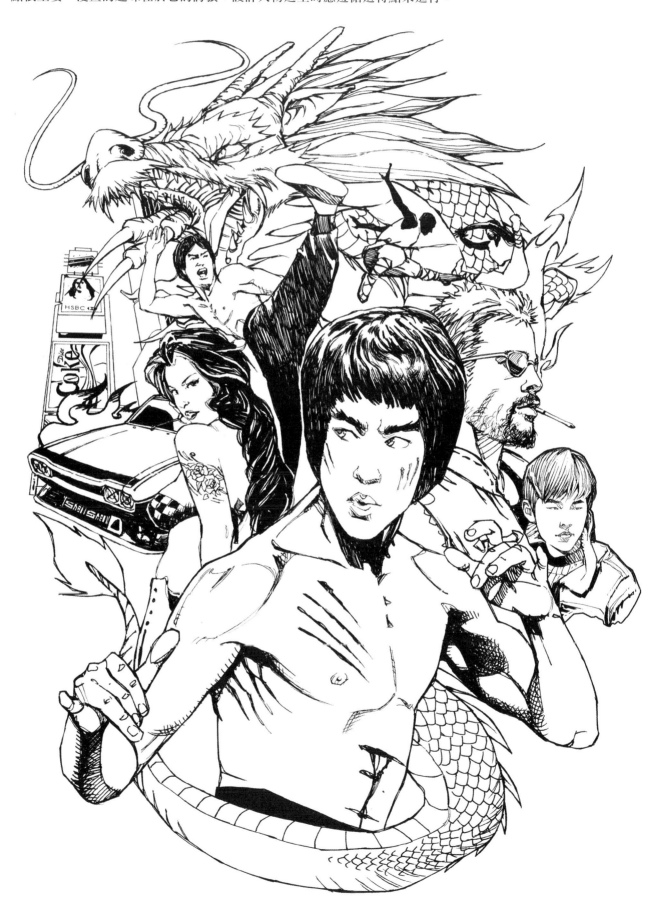

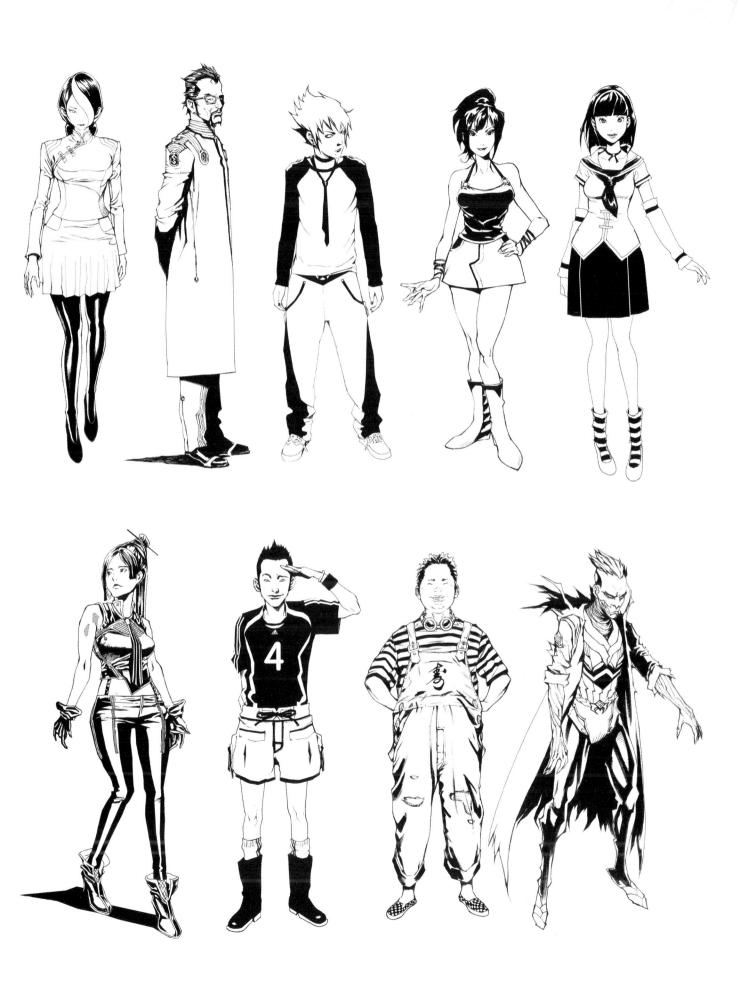

怎樣提高自己的水平？

首先要明確什麼是漫畫的品質。是指發行量嗎？不是。

漫畫的品質包括兩個方面的要素，即故事情節和繪畫技巧。

我們學習畫漫畫，要從學習故事情節開始，從電影、小說、戲劇等藝術形式中吸收養份，自己一個人苦思冥想並不切實際。

至於畫漫畫的技巧不是最重要的，它是在不斷辛勤繪畫的過程中形成的，要多畫，畫各種風格的畫。但同時要知道，日本漫畫家一般有4-5位助手，他們輪流睡覺，每天連續工作20小時以上，即便如此的辛苦，助手中成為漫畫家的非常少見。為什麼呢？因為他們沒有時間看電視，沒有時間看書，也沒有時間進行思考。

漫畫家中，有人擅長編故事，也有人不擅長，他們產生分化，有的傾向於編故事，有的專門畫別人的故事，最後有人專門編故事，就像電影業，是一個分工細化的過程。

值得注意的是，希望成為漫畫家的年輕人絕對不要只看漫畫，我們需要從別的藝術中汲取營養，比如小說和影視作品。日本漫畫界也有下滑的傾向，原因之一就是畫漫畫的人只看漫畫長大，甚至這些人做了編輯和畫家之後也仍舊只是看漫畫，不注意個人修養的提高。

著名的漫畫家石森章太郎，生前留下2萬支錄影帶；手塚治蟲每週為四家刊物提供80-100頁畫稿，就連相同的題材和故事也可以用完全不同的繪畫技法加以區分（就像油畫、版畫等形式的區別）。

最後，當我們能力足夠的時候還應該記住，我們應該始終保持這樣的心態：要把愛的感情向你所愛的人傳達，進而擴展到親屬乃至整個社會，畫漫畫一定要有感而發。

日本漫畫編輯發掘新人以及製作一部新作品的流程是怎樣的？

　　首先要確定新人是否有繪畫能力、結構能力，然後儘量地發揮他的特長，比如寫文章和Q版等。製作一個受大家關心的"題目"，然後為這個題目搜集資料。在進行充分準備後，就要編出成型的故事，進而要求作者畫出草稿、原畫、設定、分鏡稿。在此基礎上，作者與編輯部一起討論、修改，從造型、表情到個性……每個細節都要研究，除人物以外，場景、道具、服裝也都要同時準備幾種設定。

　　這個過程反覆進行，花費大約一年左右時間——當然不是天天在一起，大約每週聚一次。大家研究、長期合作，直到雙方都認可。例如：《灌籃高手》經過了一年的準備，下一部《零秒出手》、再下一部《浪人劍客》也都經過一年的準備。其中，《浪人劍客》是歷史題材，從籃球到歷史，畫家經歷了很大的轉變，而且這種運作也不能保證一定成功，比如《零秒出手》。日本漫畫雜誌每本才賣220日元，是不是不賺錢？如果不賺錢，是不是用單行本或廣告費來增加收入？或者是不

是可以理解成為：日本漫畫刊物是宣傳性質的，本身不求賺錢，主要盈利在同時發行的單行本上？當然不是！二百日元左右的刊物發行量在30萬左右，即收入六千萬日元左右。其中，稿費在五百萬到一千萬日元，再除去印刷費、工資、海報、贈品等，只要賣出七成就可以收回成本。再說一下稿費：新人一頁五千日元（400元人民幣左右），一集20頁共十萬日元。稿費高的，一頁就要十萬日元，每月連載60頁。另外，單行本的版稅還要支付給作者20%，比如

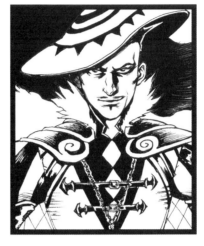

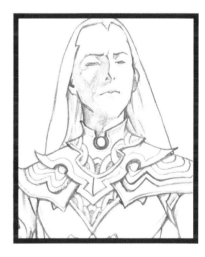

《灌籃高手》就得到五億日元的版稅（一千萬本，20%）。同時，製作周邊產品、遊戲還要再付給作者版權費。

漫畫三原則

　　自從開始看漫畫以來，一直就想弄明白漫畫是怎麼回事，但是眼睛一直被五光十色的各種精彩作品吸引得六神無主，張開嘴言必稱北条司、鳥山明、CLAMP、井上雄彥……什麼是漫畫的本質？自己沒有弄明白，別人也大多不感興趣—這種東西，就好像天生地長，不言自明似的。然而，真是這樣嗎？

　　漫畫誠然有很多種風格，甚至於多到你無法用一種規律來形容。每年都有新的漫畫家帶著自己的風格問世，每一種新的風格都是在對以往的風格進行了突破的基礎上產生的。從表面上看，除了相近風格之間存在著某種聯繫，其他的所有漫畫之間彷彿都相距那麼遙遠。然而，真是這樣嗎？如果相互之間真的如此缺乏聯繫，那麼，為什麼不論什麼風格的漫畫都可以被稱為漫畫？它們之間一定是有著自己的共同點的，這種共同點應該就是漫畫的根本性質，找到並利用它們，相信是一種有益於我們的漫畫建設的捷徑。

　　撇開漫畫的各種風格不談，我們可以發現各種漫畫最基本的一個共同點—甚至基本得像是廢話—漫畫要通過人的頭腦和手來創作（原理一）。儘管是廢話，不妨認為這是一條原理，這是對於漫畫本質的研究的基礎之一。

　　用同樣的方法，我們還可以得到原理二：漫畫是畫給人看的。這兩個廢

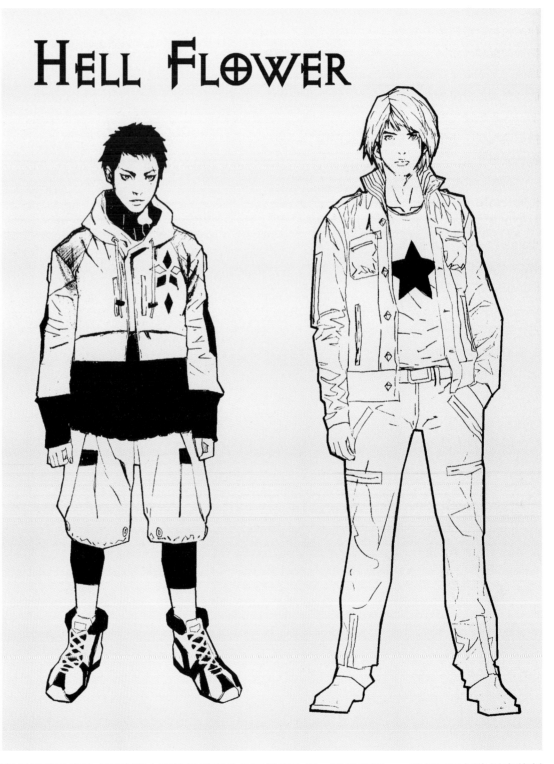

HELL FLOWER

話公理給我們一個啟示，要想弄清楚漫畫的本質實際上應該從漫畫的共同性質入手。通過公理一，我們可以認為漫畫的創作是通過動腦的和動手的兩部分依次實現，動腦的部分就是漫畫創意的過程，動手的部分就是繪畫表現的過程。漫畫創意的過程又可以細分為文學構思階段和鏡頭表達階段，繪畫過程也可以細分為畫面繪畫和造型繪畫，不過對繪畫的這種拆解基本上並不如對構思的拆解來得那麼分明和嚴格。經過這種分類，可以得出一個推論：漫畫的創作過程可以被拆解為兩種性質的三個層次，即文學層次、影視畫面層次和美術運用層次（推論一）。

　　通過推論一，我們從本質上概括了漫畫的組成—它實際上是把我們現代人類所能夠做到的平面表達形式很廣泛地聯繫在了一起—通過抽取影視畫面的平面元素，漫畫把文學和美術進行了有機的而且是非常廣義的連接。這種組合模式很類似於影視，所以有人說漫畫是紙面上的電影，其實十分貼切。

認識到這一點，再來研究一下原理二。我們注意到漫畫給人看的主要意義並不應該是純粹的美術，雖然它以視覺形象呈現在紙面上，但是由於包含了大量的文學因素，使漫畫變得與美術的最終目的產生了巨大的差異。所謂漫畫畫給人看，最終只是用畫的形式來表達什麼，也就是說，美術是手段，文學是目的。這樣，把推論一延伸，就得出文學、影視和美術在漫畫中的不同地位：文學成分是漫畫的基礎，也是漫畫表現的初始目的；影視成分是漫畫最明顯的外在表現，是漫畫的基本手段，也是漫畫的一個次要目的；美術成分是漫畫的最後表達結果，也是形成漫畫的直接手段。三個成分相互影響並相互依存（推論二）。

經過一番枯燥的推理，得到了一些大家本來就十分清楚的結論，未免顯得囉唆，但在進入主題前，這樣準備工作還是多少需要的。漫畫的三個組成部分是漫畫與生俱來的，並不會因為我們的操作而影響其存在。換句話說，這三個部分是每部漫畫必不可少的，缺乏任何一個，漫畫都不能成其為漫畫，所區別的只是它們所佔有的比例會隨著每部漫畫不同而發生變化。因此得到推論三：對漫畫進行的操作，實際上是對文學、影視和美術三個層次的比例關係進行的操作，同時，也是對這三個層次實際內容的分別操作（推論三）。

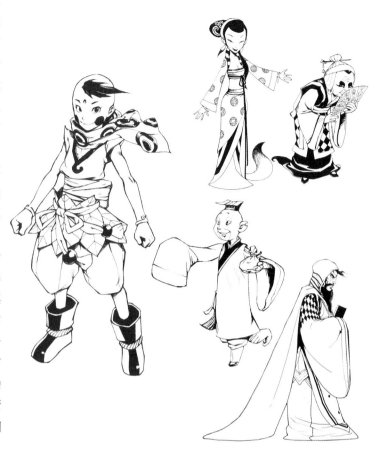

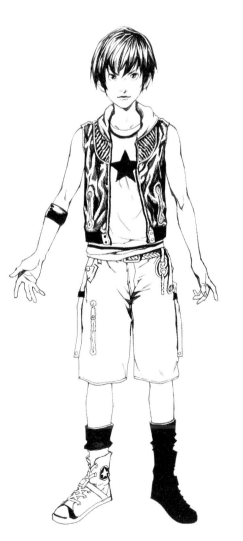

現在，我們轉換一個角度，來尋找漫畫另外的根本性質—可以為實際操作提供依據的性質。

在對文學、影視和美術進行比較時，我們可以發現漫畫的本質。在三者中與漫畫最為接近的，就是影視。影視本身也具有文學與美術的特點，而影視層次又是漫畫創作的重要環節，所以探討漫畫的性質從這裡入手比較清楚。

漫畫與影視之間的最大的區別就是載體的不同，但是漫畫力求在平面上達成影視的表現效果，這就需要設法彌補漫畫畫面無法運動的缺陷。對這種缺陷的彌補，就導致漫畫應當具有的根本性質出現—漫畫的時間性。簡單地解釋這種性質，就是漫畫需要運用情節設定、鏡頭切換與畫面處理等手段設法使漫畫具有與影視等同的時間感。

同樣的原因，漫畫還必須具有另外兩條性質—流動性和連續性。簡單地說，流動性就是使漫畫的表述具有不斷將情節推動下去的動力，這種動力同樣來自對漫畫三個層次的操作；連續性是確保漫畫能夠連貫清晰地表述情節的性質，在漫畫的三個層次中也都有它的存在。

漫畫歷史觀

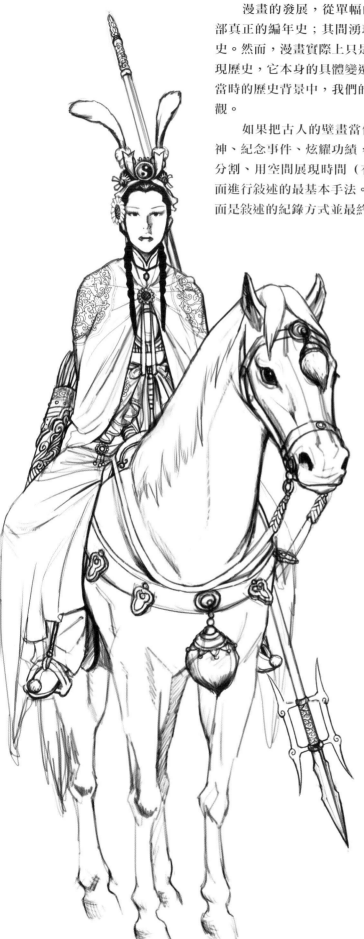

漫畫的發展，從單幅的諷喻到長篇的連載，存在清晰的脈絡，可以輕易地演繹成一部真正的編年史；其間湧現的有代表性的人物及事件，也足以形成一部精彩浩繁的紀傳史。然而，漫畫實際上只是存在於歷史大潮中的一蓬水霧，受宏觀歷史的支配並忠實地體現歷史，它本身的具體變遷只是專業技術及形式的發展史，只有將這種技術的發展關聯到當時的歷史背景中，我們的研究才能得到對未來發展有幫助的結論。這是基本的漫畫歷史觀。

如果把古人的壁畫當作最早的漫畫，我們將得到有關漫畫的本質印象。無論祭祀天神、紀念事件、炫耀功績，古人壁畫擁有的共同點—敍述。表達在同一平面上、使用段落分割、用空間展現時間（有時也會出現時間的混同），這與任何漫畫都是一樣的—用畫面進行敍述的最基本手法。這是漫畫史上的最初時期—在沒有文字或缺少文字的時代，畫面是敍述的紀錄方式並最終演化出象形文字。

在資訊領域被文字統一的時期，壁畫一如既往地被大量創作著，儘管已經退居十分次要及裝飾性的地位，但還是向目不識丁的愚民傳達天神訊息的最佳手段，壁畫更多地被沿用於教堂、寺廟及墓室中。在民間，敍述的方式被傳記、詩歌及曲藝取代了。這種取代首先是由成本決定的，文字、語言無疑比繪畫廉價並更容易為更多人掌握。從某種意義上來說，文字只是語言的視覺表現，是從屬於聽覺的，除去書法作品不說，文字形式對表達內容的影響微乎其微。因此，文字和語言即抄寫本和民間曲藝使歷史和知識廣泛流傳，並因此佔據了主導地位。漫畫在這個時代的表現除了昂貴的壁畫以外，就剩下插圖了。

廉價的紙和印刷進入人們的生活以後，報紙成為重要的傳媒，這使真正意義的漫畫有機會進入人們的視野。這個時期的漫畫更多的是在模仿舞臺劇的視角—因為當時的人們也只有這一個視角來抽象自己的生活。這個時期已經出現了畫幅的連續，就像老祖宗在石頭上做的一樣，人們把一個描述主題按時間分成段落在紙面空間上表現出來。所不同的是，現在用畫格和序數標明閱讀順序使閱讀變得容易和淺顯。但在這個時候，漫畫還顯得缺乏某種能力使它可以像文字一樣表述複雜的感覺，它還只能簡單地表意。手法的局限使漫畫缺少足夠龐大和深入的消費群，而刻板印刷的技術也同樣在造價和精細度上限制了漫畫。

隨著電影時代的到來，漫畫終於找到了前進的動力，電影在提供了照相排版技術的同時，還為漫畫創造了豐富的蒙太奇語言。在這個時代裡，視覺展示了它的快捷性。相比讀一本《麥迪遜之橋》的小說，看《麥迪遜之橋》的電影顯然更加快捷，雖然電影和書籍表達的內容有所差別，但是，無疑單靠聽覺的文字比起同時享受視聽刺激的電影來，單位時間的訊息要小得多。漫畫將電影的視覺部分剝離到紙面上，並配以文字來取代電影的聽覺部分，就產生了紙面上的電影，這是一種速食的屬性。其表現能力因此獲得了進一步擴展，這個時期就是現在我們所處的時期。在這個階段，漫畫的成本仍舊很高，雖然有望與文字製作持平，但用漫畫製作新聞類題材仍舊有些力不從心。但是無可置疑的，漫畫已經在影響我們生活中大多數的視覺成份—廣告、電影、商品、美術……就像它們也在影響漫畫一樣。

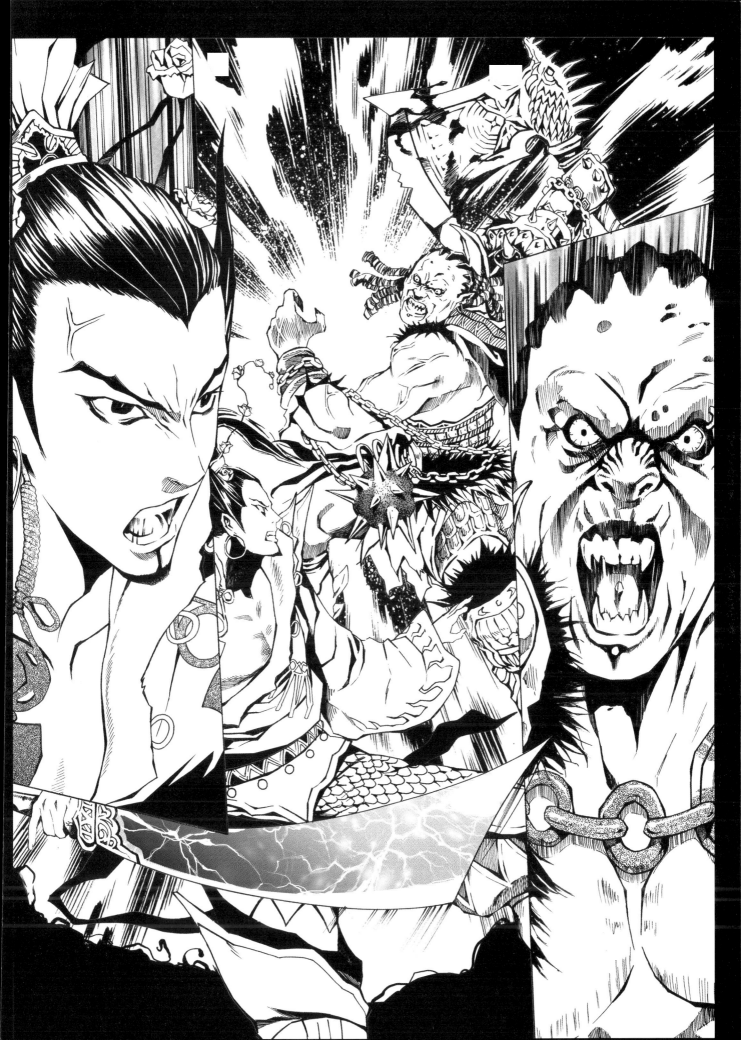

　　流動性在繪畫上往往可以和運動感聯繫起來，死板的半身像和呆立不動的狀態是無法產生流動的。遠中近景的穿插也可以很好地產生流動，在舒緩讀者視覺、交待事件場景和經過的同時，會產生讓讀者讀下去的動力——"下一格將會交待什麼？"讀者在猜測中滿懷期待地翻到下一頁。

　　至於漫畫的連續性，實際上是我們最常注意而且極力希望做到的東西。但是真正將它做好還需要很多的努力和思考。

　　連續性在文學層次上主要的用武之地是具體的畫面文本方面，包括對白和旁白以及插入的解說等。在這方面，連續性的作用是顯而易見的，其手法卻需要探討。對白和旁白分為兩類，一類是為情節進行服務的，一類是為表現人物和氣氛服務的，連續性的要求主要是針對前者提出，後者並不存在符合連續性的必要。大多時候，兩類對白是混合在一起的，有著雙重的用途，這時候的連續性要求仍然存在，但是相對弱化。基本上可以說，這裡的連續性要求就是交待情節的方法。一般手法有：

　　1.直接介紹。這是交待情節背景的最簡單途徑，通過對白和旁白，確保連續性。2.對話引出。這時兩類對白是交叉混合的，因此也就需要更多的巧妙安排，其實因為很容易弄巧成拙，這種手法並不值得多用。3.反覆強調。對同一個情節反覆地透過不同的對白加以覆述，可以有效地增加情節的緊張感和連續性，但不是什麼故事都能用。4.畫面交待。情節基本上用無聲的畫面表達出來，對白只用於表達人物，這時候的對白與連續性無關，非常自由且不必考慮情節因素。其他還有很多，基本上也是需要個人經驗的積累以及對電影、戲劇手法的研究。

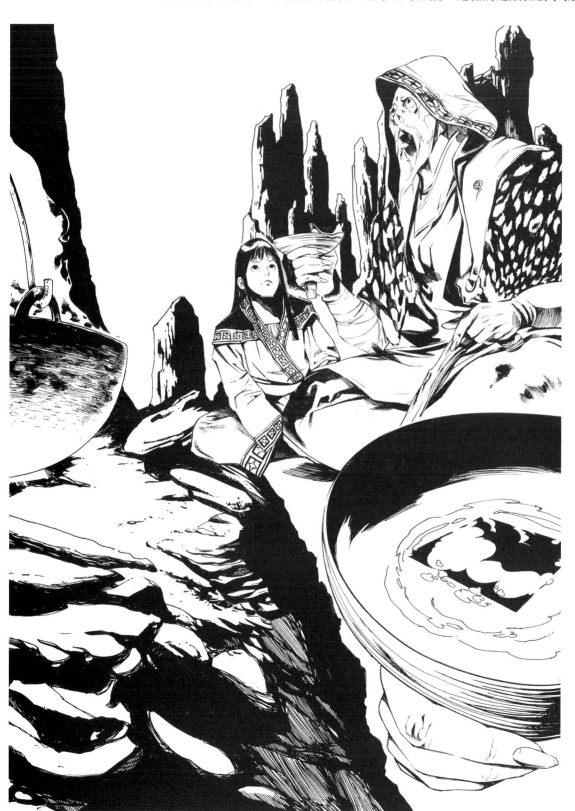

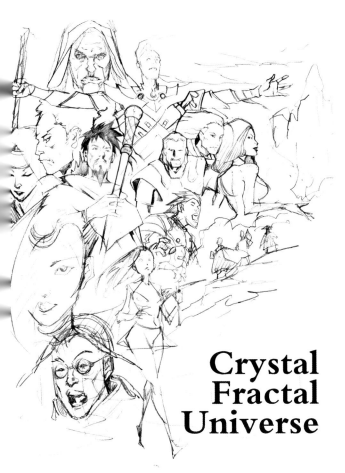

**Crystal
Fractal
Universe**

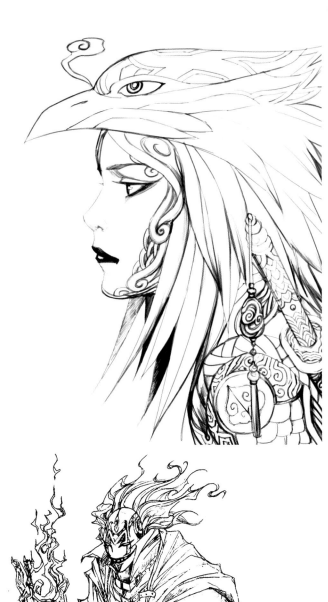

Crystal Fractal Universe

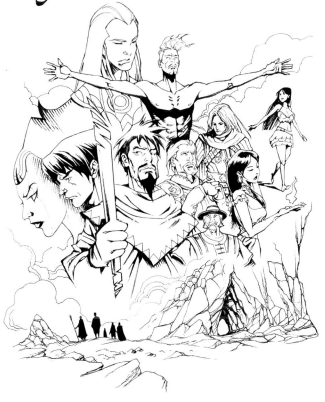

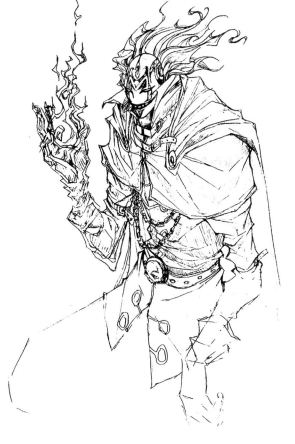

漫畫的靈魂

　　漫畫的靈魂就在於作者能夠讓他想要表達的東西通過畫面、劇情及對人物的塑造使讀者產生一種漫畫感覺,這種漫畫感覺不單單是讀者的共鳴,也包括能讓讀者追著看下去的能力。少女漫畫的漫畫感覺是一種心靈的舒暢,使讀者能夠放鬆下來。而少年漫畫的漫畫感覺則是使讀者看到他們曾經幻想過的激烈而又熱血的生活。漫畫的靈魂即是漫畫感覺。

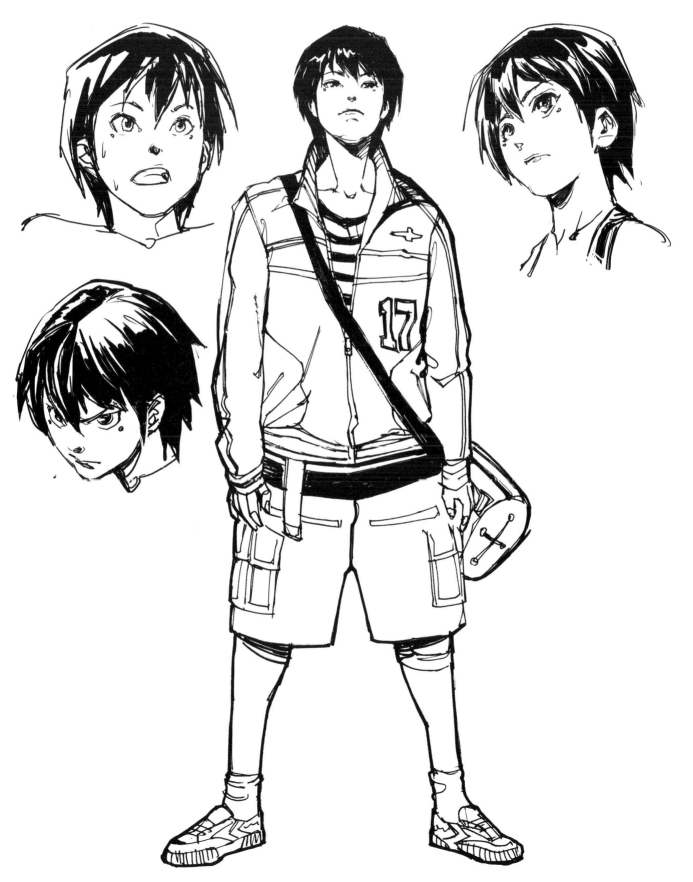

　　運動張力基本上是畫面中必要的，多數是通過對人物的形體進行適度誇張得到的─當然也存在速度感所帶來的張力─就像上面所說的，製造流動性的經驗需要自己累積，這種經驗種類繁多。

　　至此得出最後一個推論：漫畫創作是一種利用時間性、滿足連續性並以創造流動性為目的的活動（推論四）。

　　所有這些研究結果都是經驗與感覺的集成，並不是什麼金科玉律，不存在遵守的價值。如果說有什麼價值，那就是被打破的價值。有一位電影導演說過：「假如你知道你所要破壞的是什麼以及你為什麼要破壞它，你就可以破壞它。」所以，當你能夠在實踐中理解了我的這些努力並發現了其中的值得破壞的部分時，希望你破壞它。我提供這些粗糙而基本的理論的根本目的，就是給奮鬥中的大家破壞常規的方向。在這個方向上，基礎的東西將是穩固的，通過對我這些想法的思辨和實踐，你一定會發現適合自己的東西，這就是你破繭而出的時候了。作為初始繭的作用，即便是不十分完善的理論也可以對幼蟲提供保護，直到成熟，而這種成熟就和繭的堅固程度很有關係─愈堅固的繭就需要愈成熟的蟲來打破，愈脆弱的繭就只能培養愈脆弱的蟲。也因為這個原因，就更希望有更多的人來一起吐出理論之絲，一起為製造更成熟的蟲創造環境。

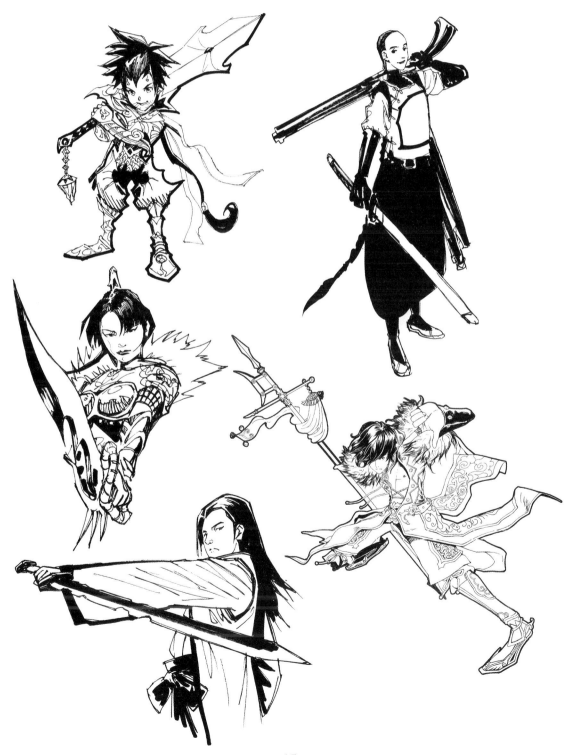

如果有朝一日視覺（畫面的）成本明顯低於文字和語音，漫畫就會成為人類社會的主導交流手段—也許電腦能幫助我們—但是在短期內這不可能。因此，我們可以發現，儘管成本高於文字，但我們已經有了足夠的手段來表達幾乎所有文字都能表達的感覺，甚至更勝一籌—無論美術還是電影語言方面。換言之，擺在這個時代的問題，一方面是要如何擴展新的技術及降低製作、行銷成本—日本人做到了第一步使他們贏得了一個時代；另一方面（也是更容易操作的方面）就是要考慮如何能更廣泛深入地表達那些仍舊被文字獨佔的及文字所沒有能力開發的人類意識領域—這種領域的開發就要求我們盡善盡美地利用現代漫畫的手法，並掌握幾乎所有關於文字及人類感情的知識—這點很難、但很有趣。

這裡得出一個額外的結論—歷史上所出現過的一切漫畫形式，在現代漫畫的創作者看來都不應該僅僅是某種格式，而應該是某種手法。看到這一點，那些侷於形式上的爭論和對某種格式的固執迷戀都差不多該結束了。

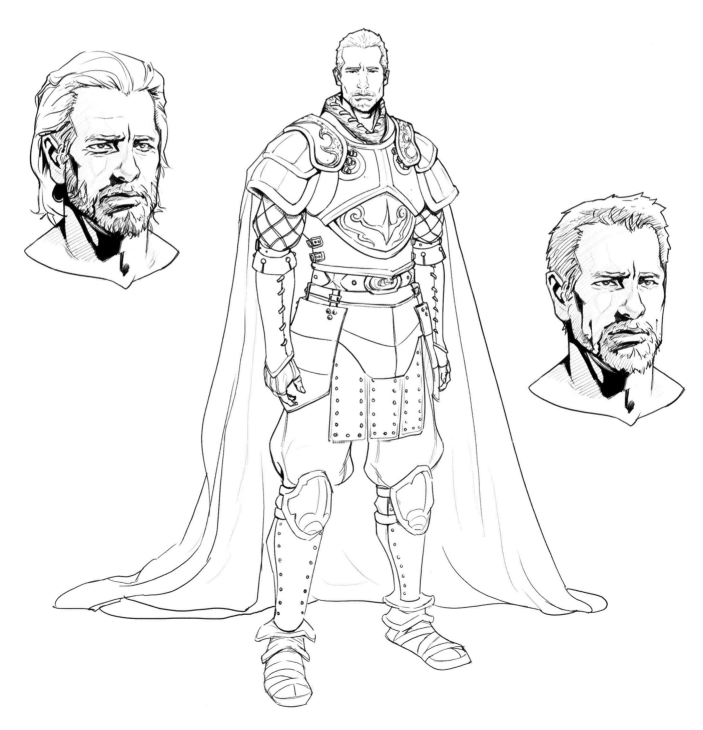

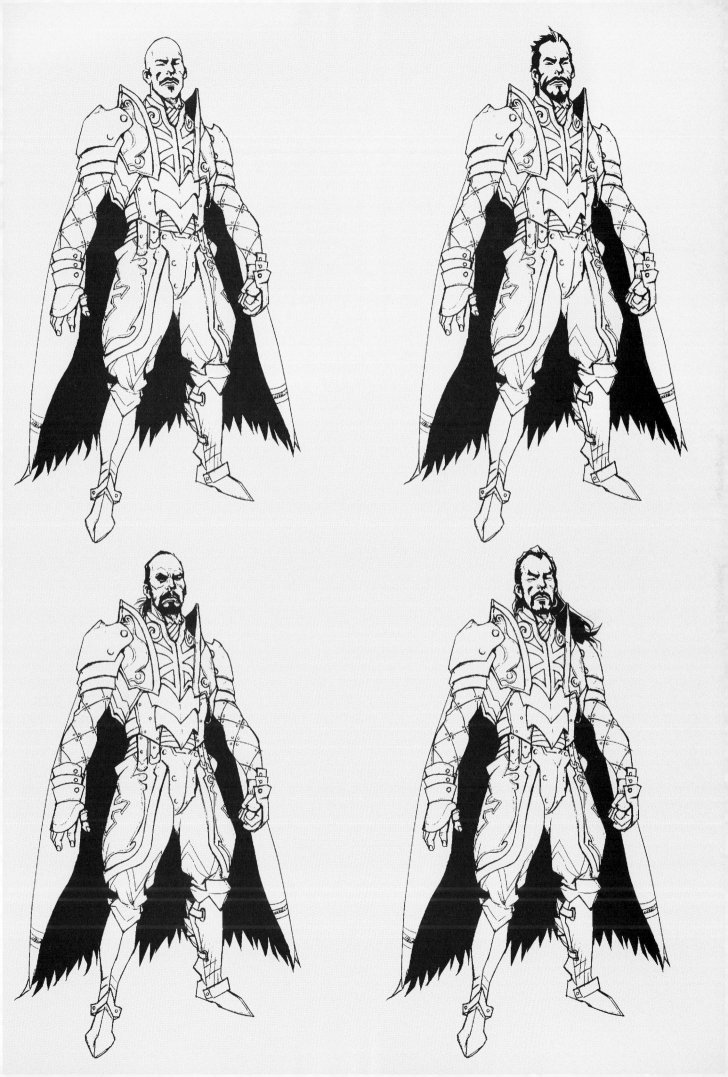

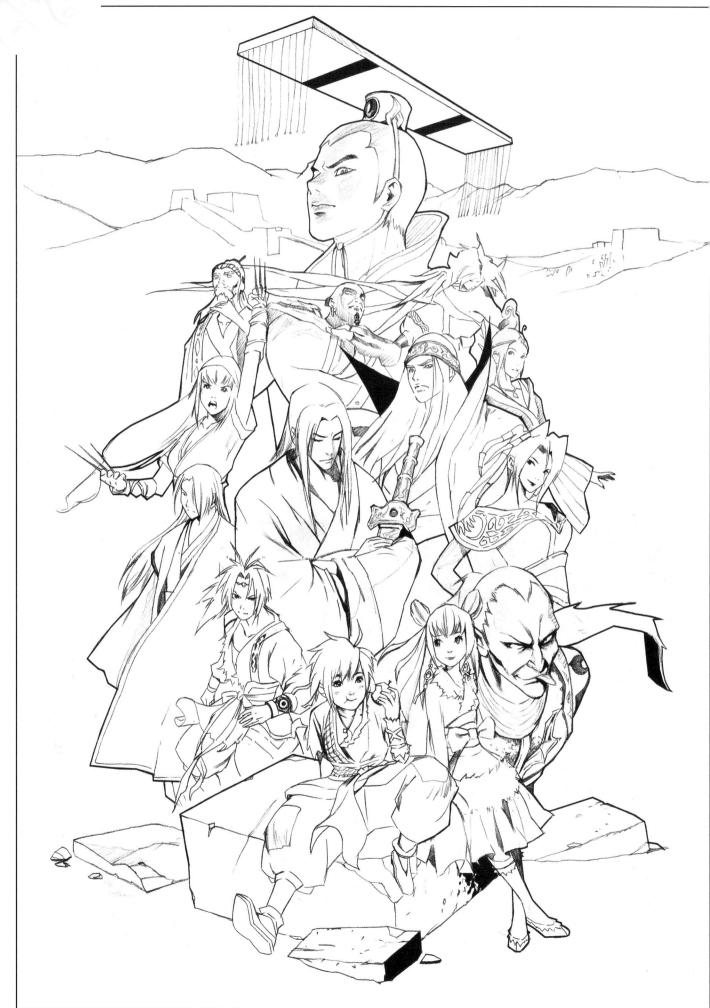

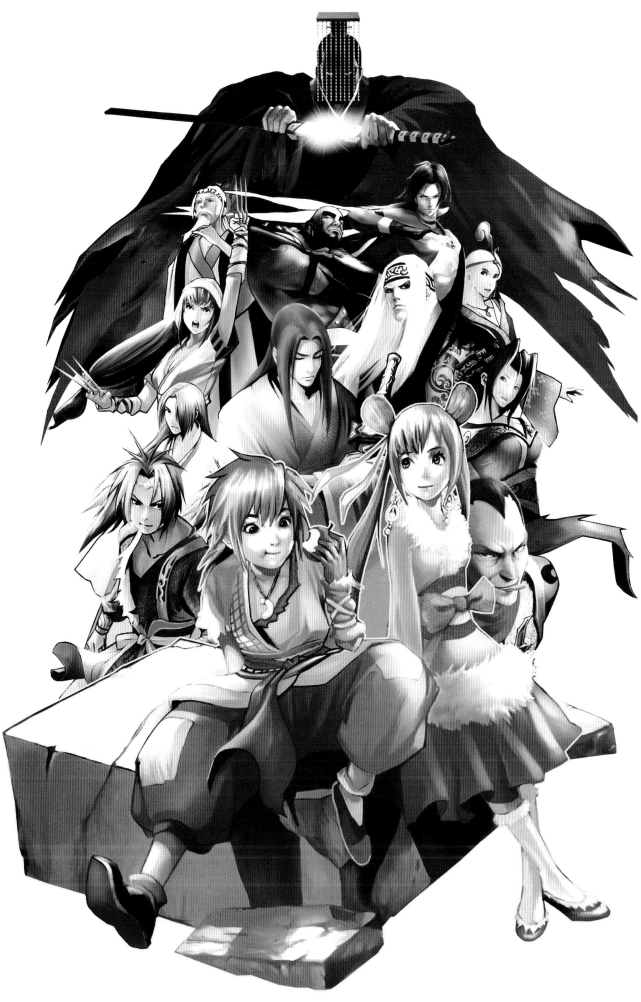

49

秦時明月人物設定

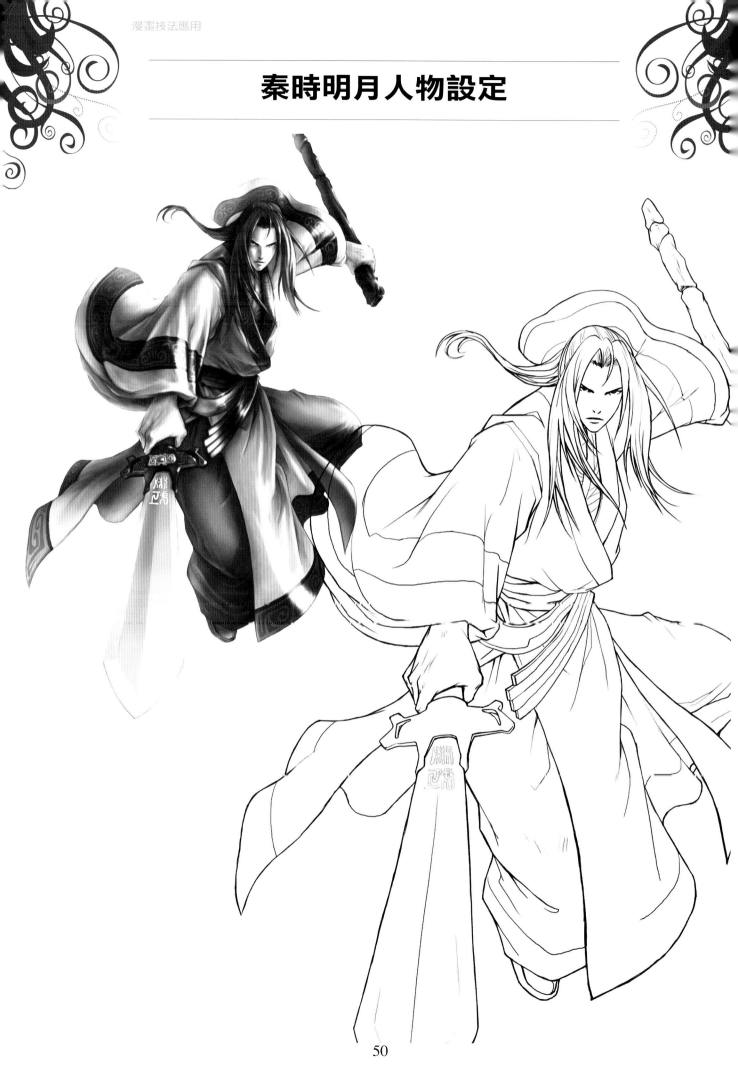

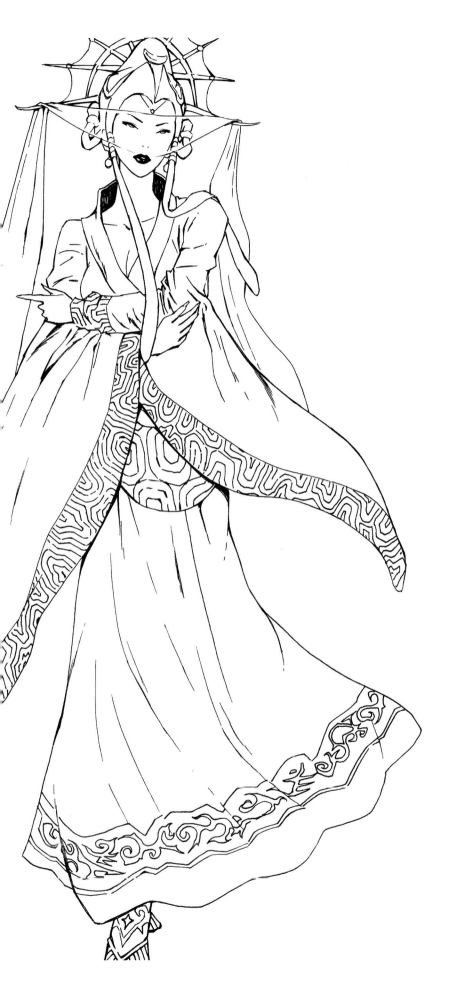
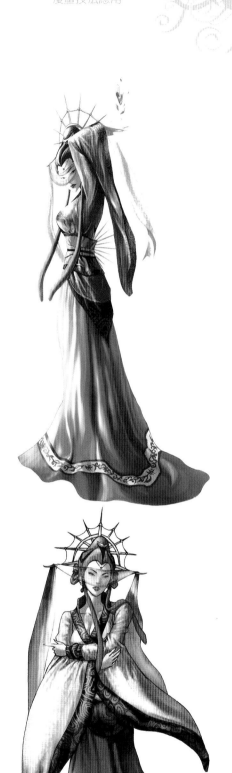

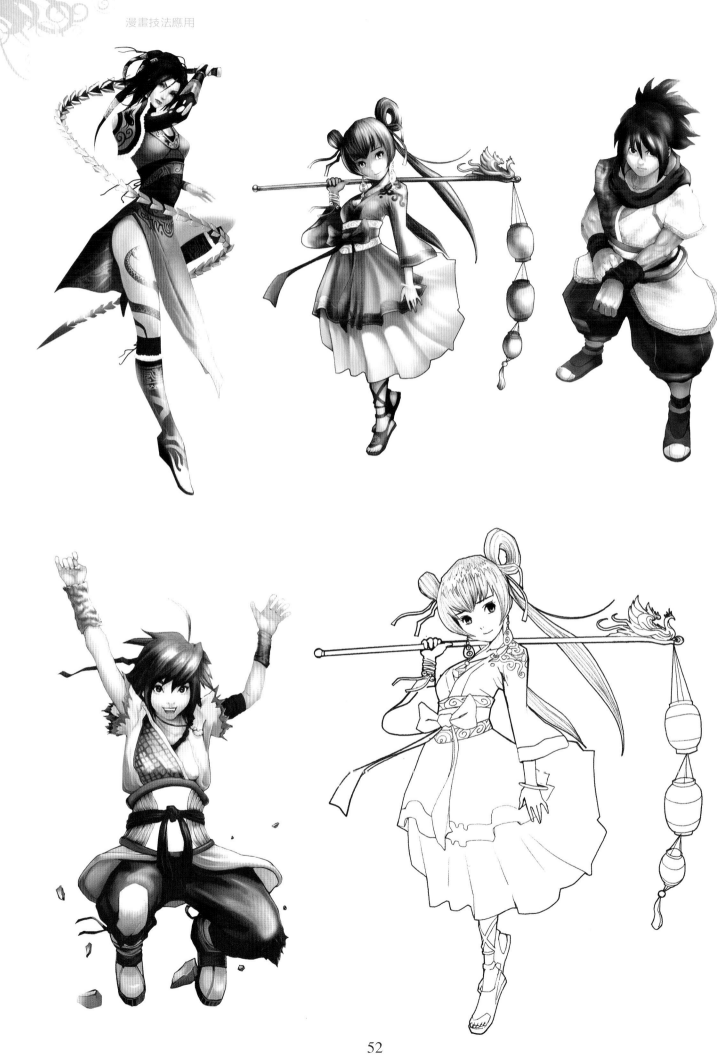

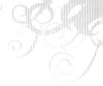

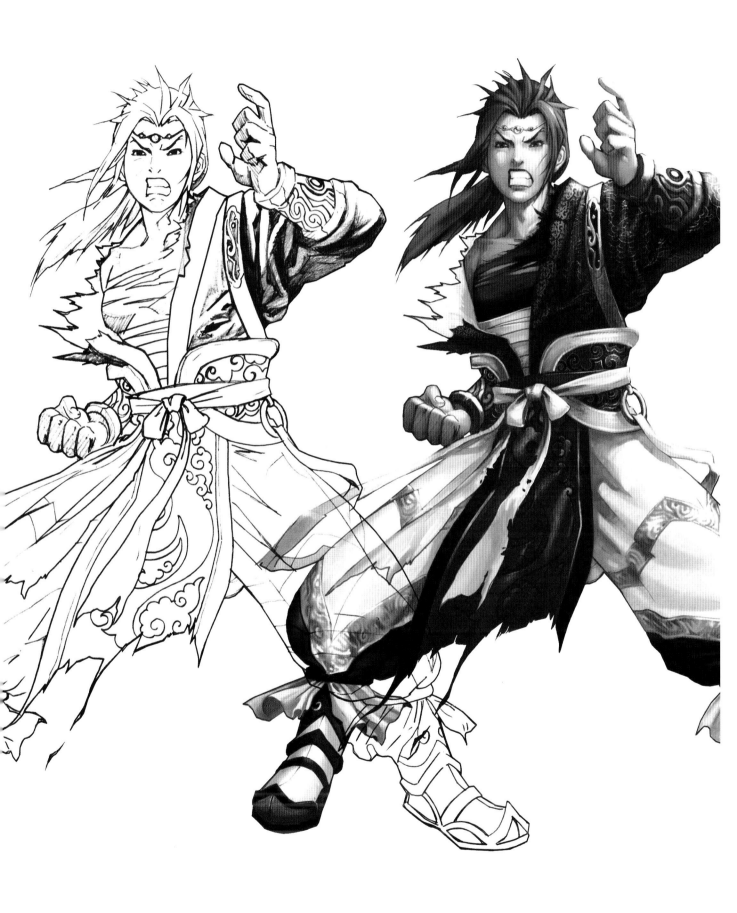

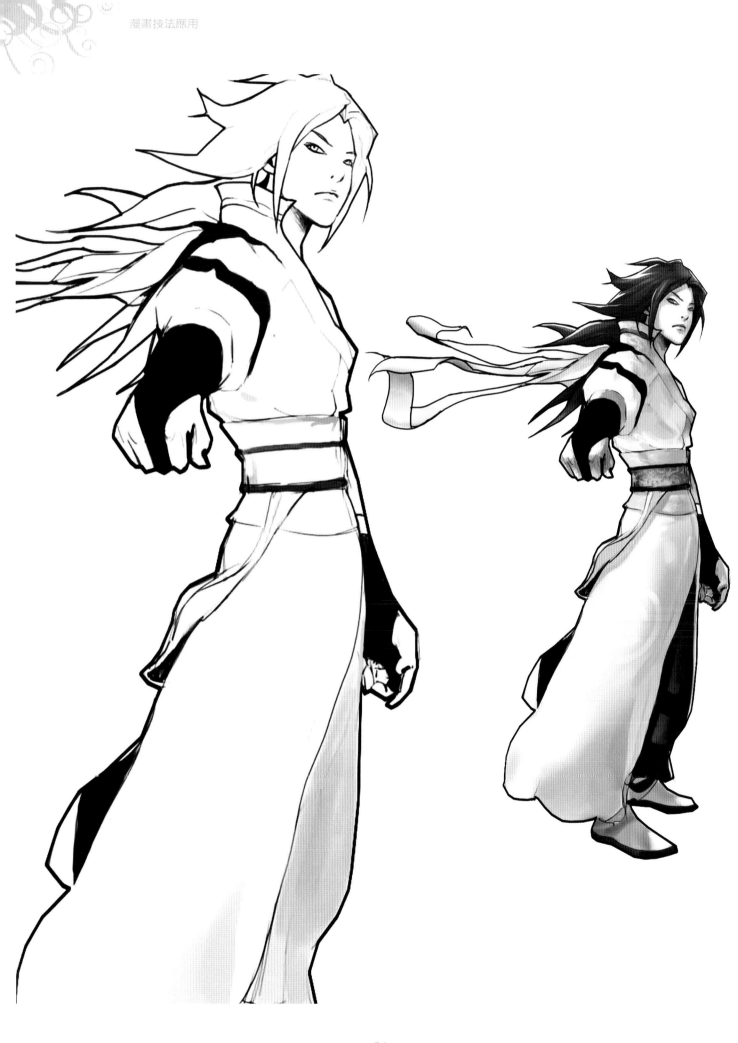

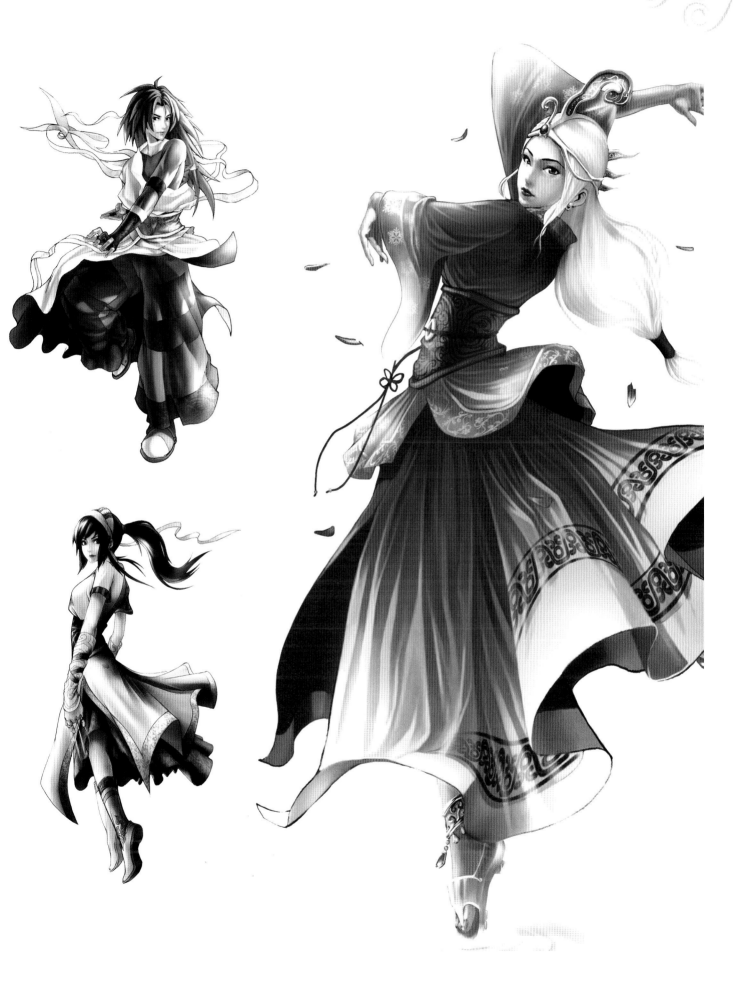

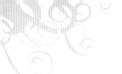

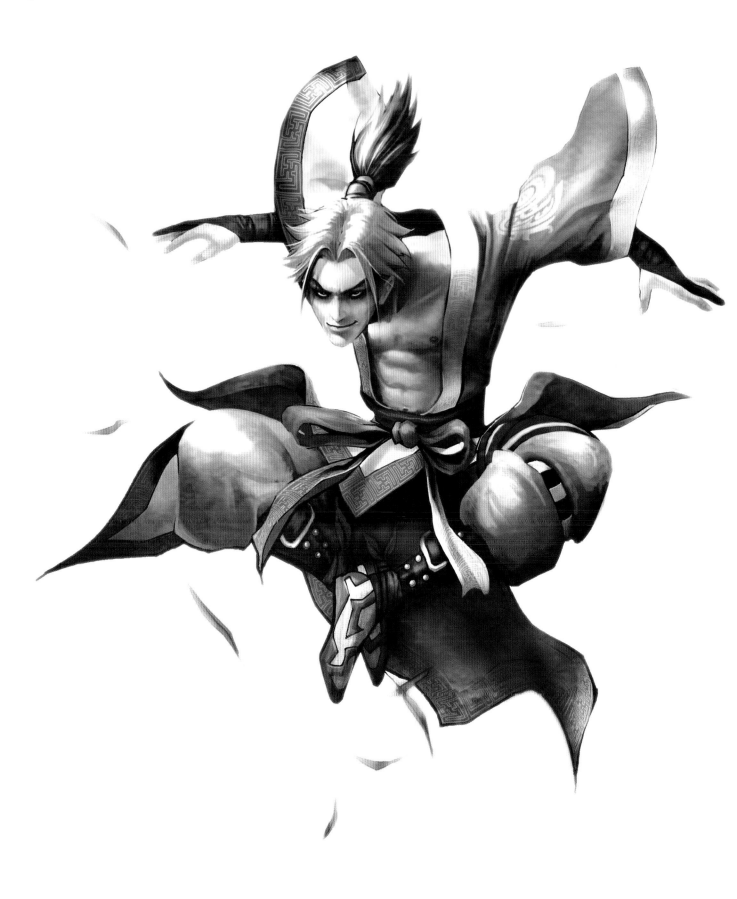

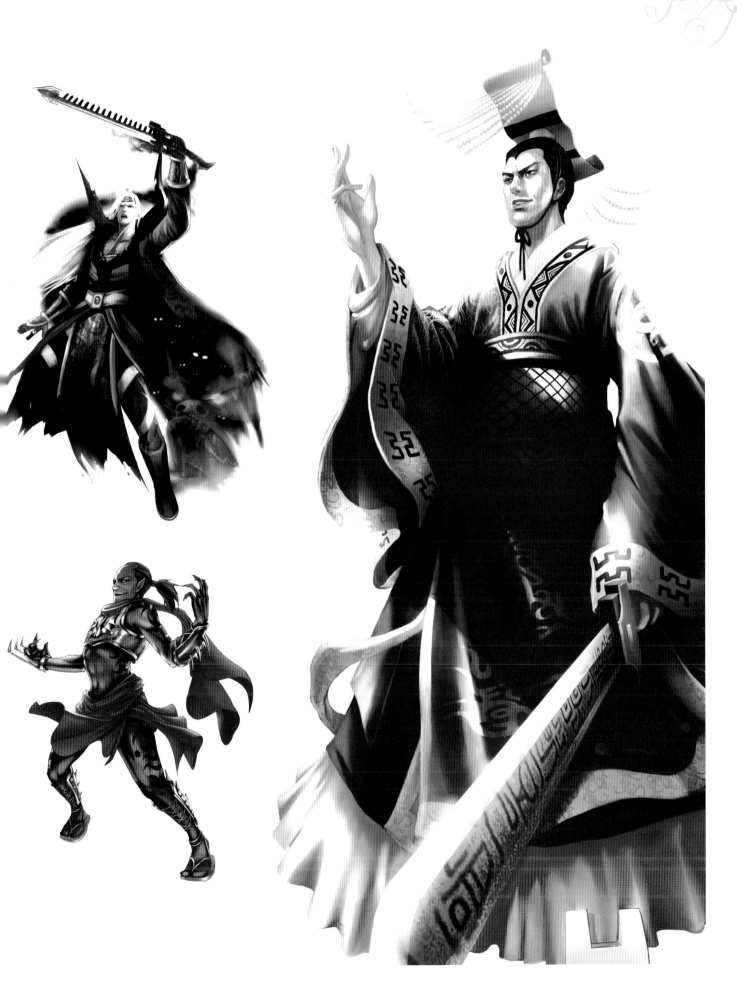

歐美漫畫人物設定手稿

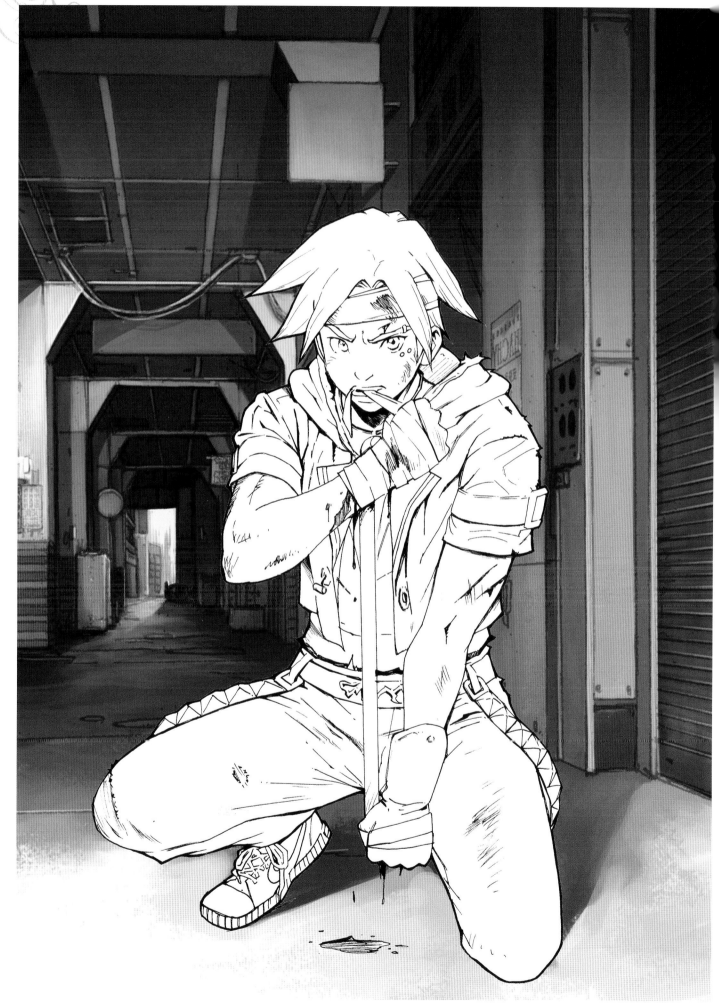

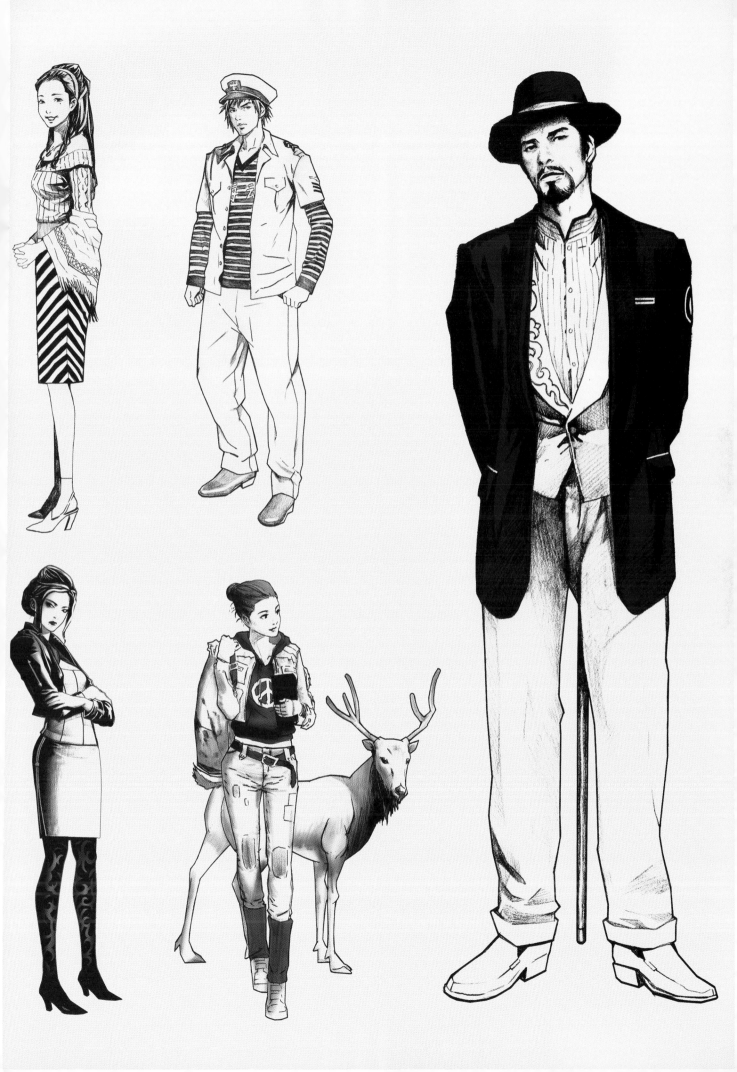

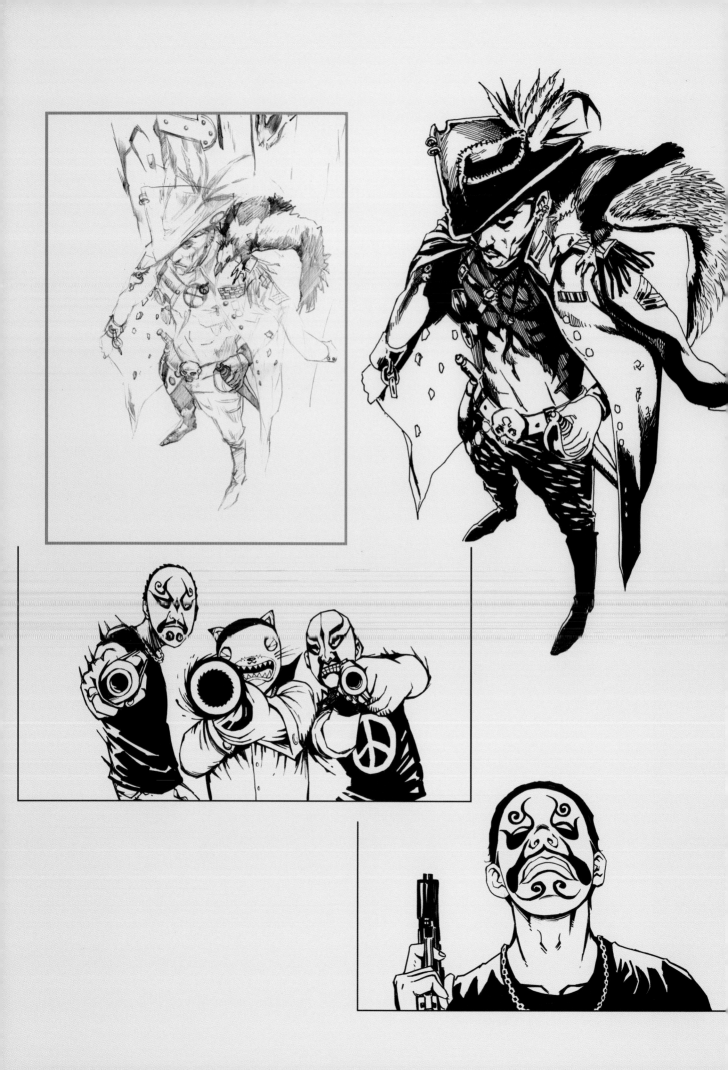

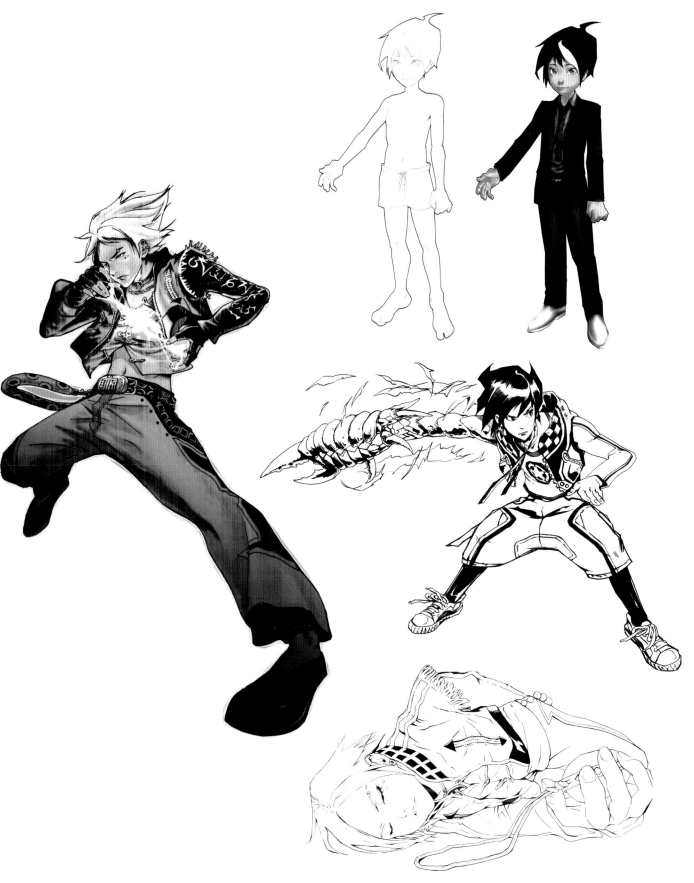

如何創作好漫畫

第一要點：漫畫不僅僅是畫畫。

畫得好的人很多，夠成為漫畫家的卻很少。所以我第一要強調的就是：千萬不要單純為了提高畫技而埋沒了你真正的在漫畫上的天賦。

狹義的漫畫由三方面組成：編排(50%)，故事(30%)，畫技(20%)。故事與畫技就不必解釋了。那麼，編排是什麼？

編排包括：分格、分鏡流程(蒙太奇手法運用)、段落安排等。舉例來說：一個漫畫工作室有10名成員，假定某編輯給我們一個故事情節，人物、環境全部用圖片設定，對白也有了，我們每人都畫一篇出來。你想效果會一樣嗎?肯定不同!有的會很吸引人，有的卻會很平淡，甚至有的還會讓人看不懂。這就是編排的魅力了。

那麼怎樣才能加強編排的能力呢?其中有不少技法，但最根本的是條理清楚地說明一個故事。畫完後給一個很懂得漫畫和一個不太懂漫畫的人看，如果兩人都能明白你所表達的故事，那就是說你已經成功地邁出了第一步。

曼畫創作需注意的事項

　　每個漫畫家的資源都是有限的，要珍惜資源，表現自己的最佳領域。也就是說，畫最適合於你的漫畫感覺的漫畫。因為只有這樣才能最大限度地發揮優勢，讓你的表現力達到最強!

　　在漫畫中選擇最具代表性的畫面來決定故事的發展。漫畫的角色塑造是很重要的。少男派的主角大多是英雄，因而必須是活潑的英雄、義氣的英雄、弱者的英雄。少女派女主角有兩種類型比較常見：富豪型和灰姑娘型。而男配角可以歸納為逗樂型和冷漠型。

　　在確定了男女主角、配角後，展開故事時，要注意角色戲份的配置，千萬不要讓配角搶了主角的戲。另外，在畫面中，人物的構圖基本遵循三個原則：（一）左大右小(左邊的人物大，右邊的人物小)；（二）男大女小；（三）人大大，人小小(角色大的人畫得大，角色小的畫得小)。

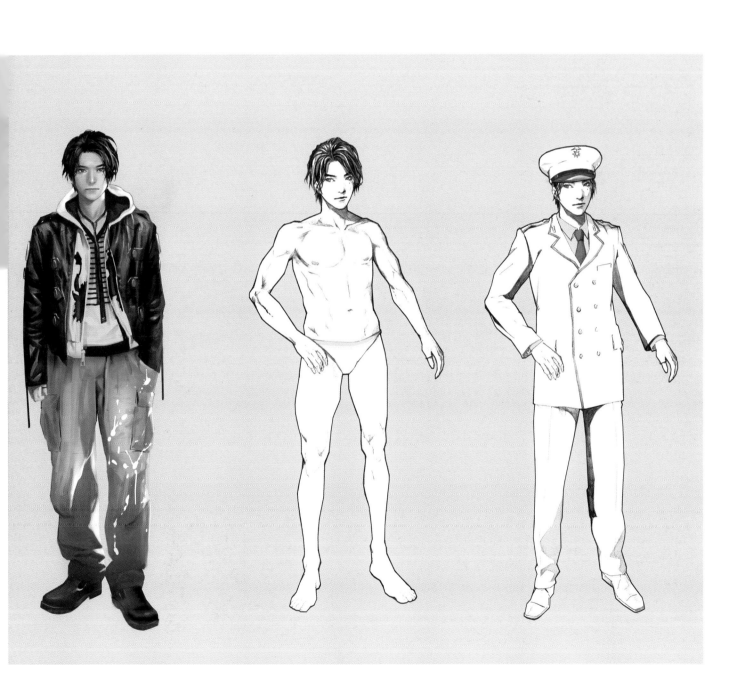

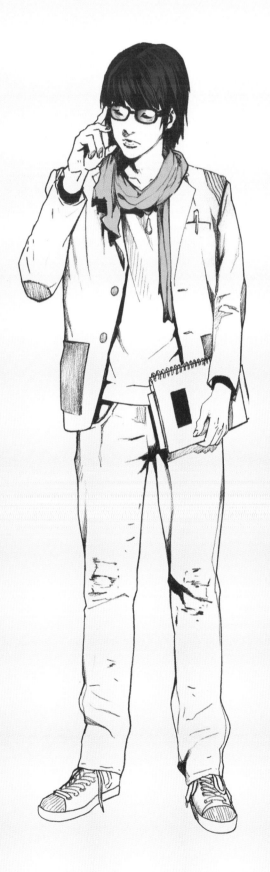
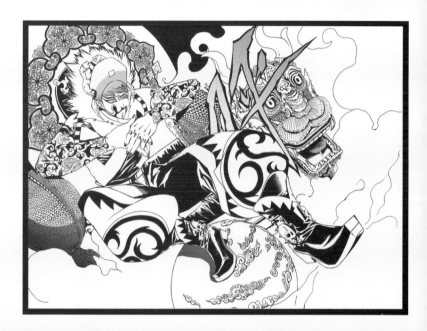

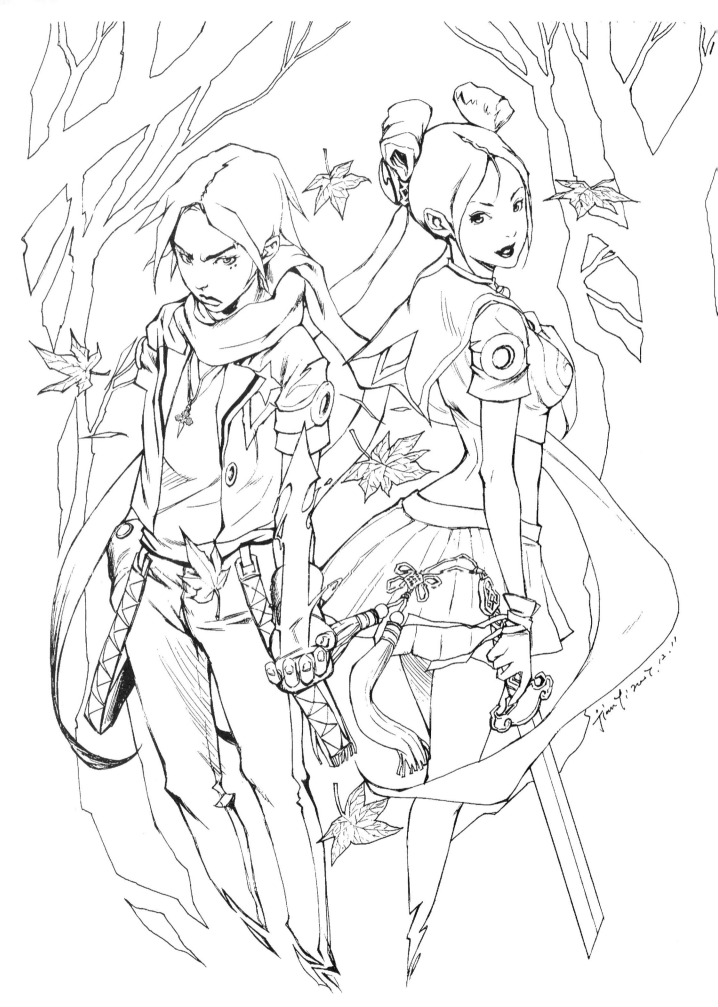

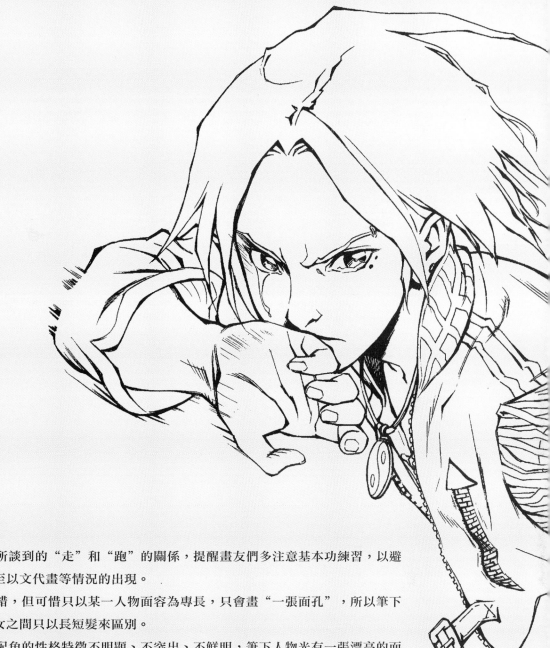

漫畫創作十忌

一忌畫功太差。正如以上所談到的"走"和"跑"的關係，提醒畫友們多注意基本功練習，以避免畫面比例失調、人非物似甚至以文代畫等情況的出現。

二忌千人一面。即畫功不錯，但可惜只以某一人物面容為專長，只會畫"一張面孔"，所以筆下的人物面容都極相似，甚至男女之間只以長短髮來區別。

三忌人無個性。即主角及配角的性格特徵不明顯、不突出、不鮮明，筆下人物光有一張漂亮的面孔，連靈魂性格都埋沒了，正如有人說的"平面嘔像"。

四忌製作粗糙。創作者的畫功很不錯，但平時不注意畫稿內容的充實和製作練習，以至造成作品畫面不潔、明暗不清、分格混亂、背景忽略、網紙亂用等現象的出現。

五忌千篇一律。即畫功和製作都不錯，不存在以上所述的各種劣質現象，但文思混亂，情節與許多現代作品相似，以致故事情節乏味單調、老土。

六忌仿照名作。正因上述現象，筆者們不相信自己的才能，沒有信心獨立創作出一個好故事來，結果從"借鑒"名作變成了"抄襲"名作，這不利於發展新的多幅漫畫，只會削減靈感和創作熱情，反而助長我們的依賴心理。

七忌沒有情節。綜觀上述兩點，根本原因是許多新成員創作能力不強，基本功雖遊刃有餘，但作品卻像"花瓶"，沒有情節，內容空洞蒼白，作品缺乏生命力。

八忌情節單調。即雖具備了故事情節，但情節單調乏味，無高潮鋪 之分，缺乏可看性，不是"勇士除霸"就是"聖者伏魔"一類的單調故事。

九忌沒有中心。作品雖有情節，且高潮鋪陳引人入勝，但看了難以令人回味，不知所云。

十忌偏離中心。有種牛頭不對馬嘴的感覺。

速寫練習

速寫練習

COP #1

COP #2

格鬥漫畫設計

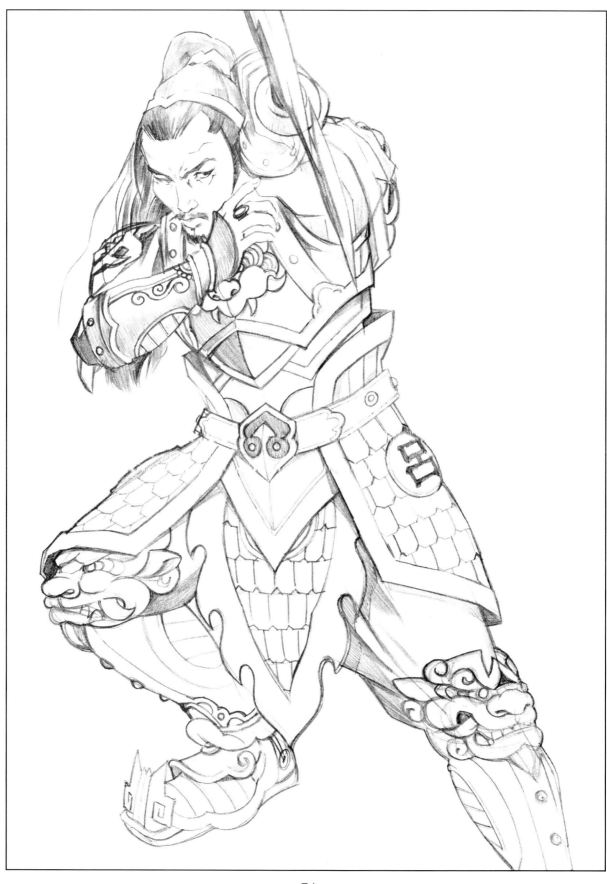

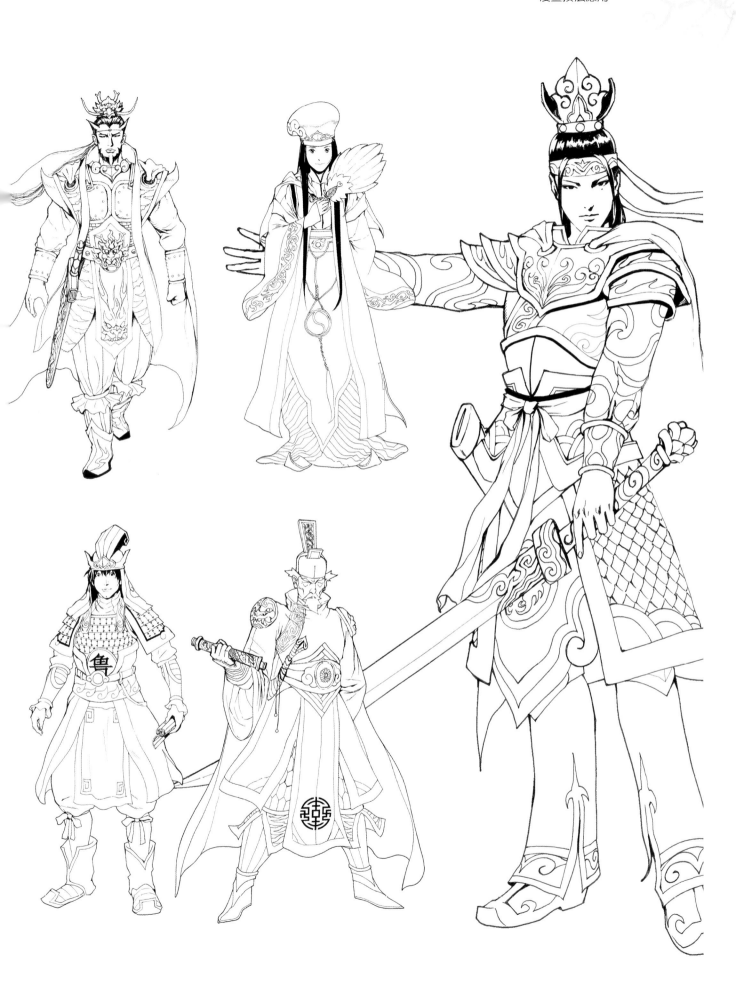

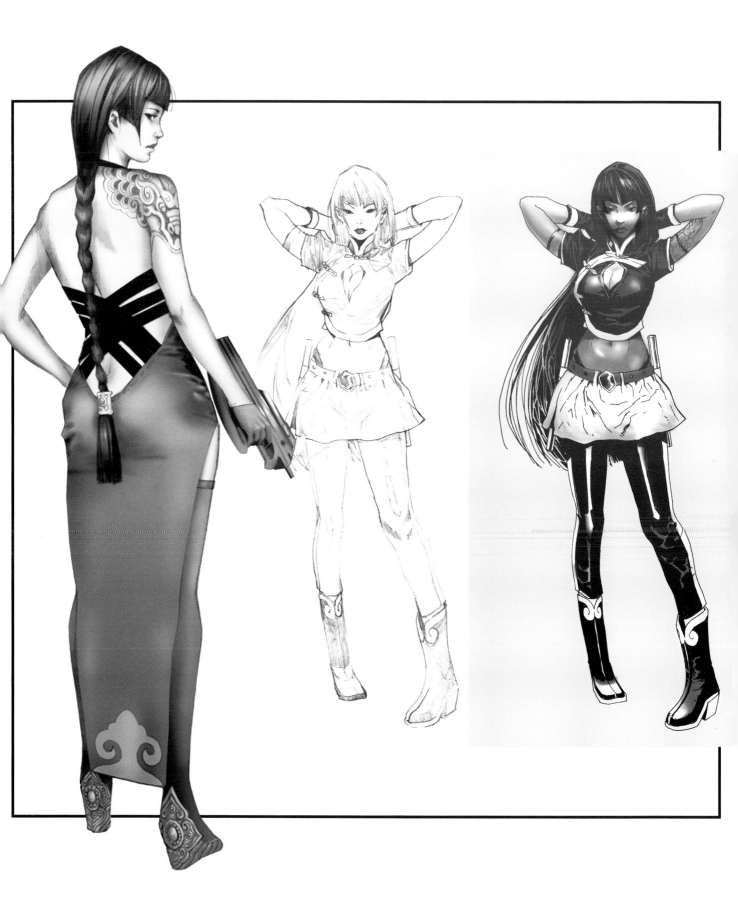

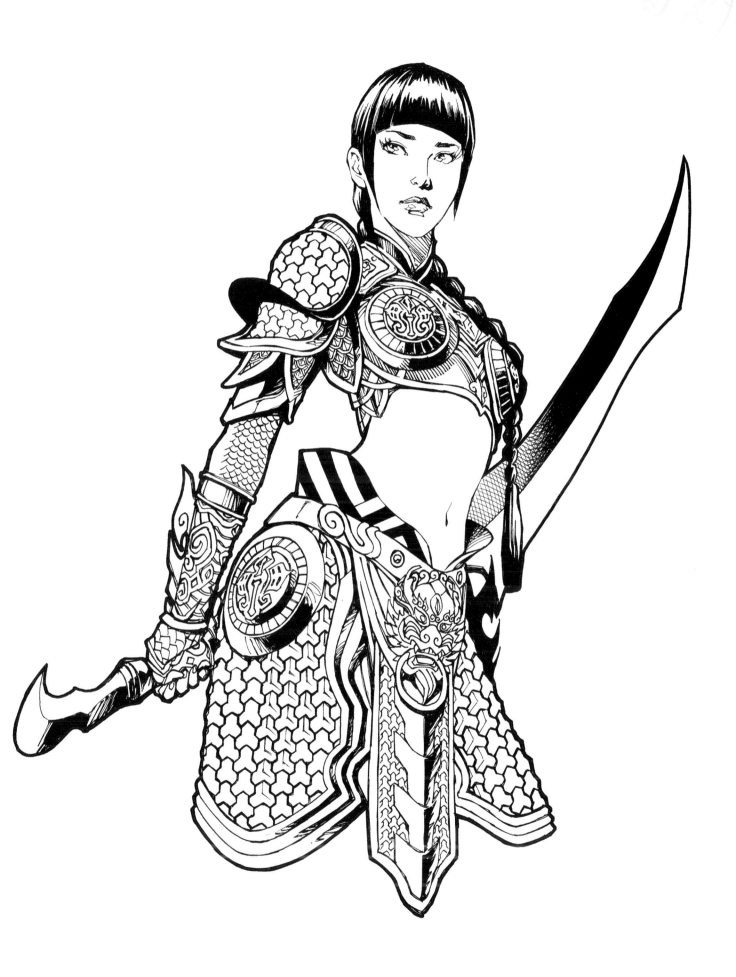

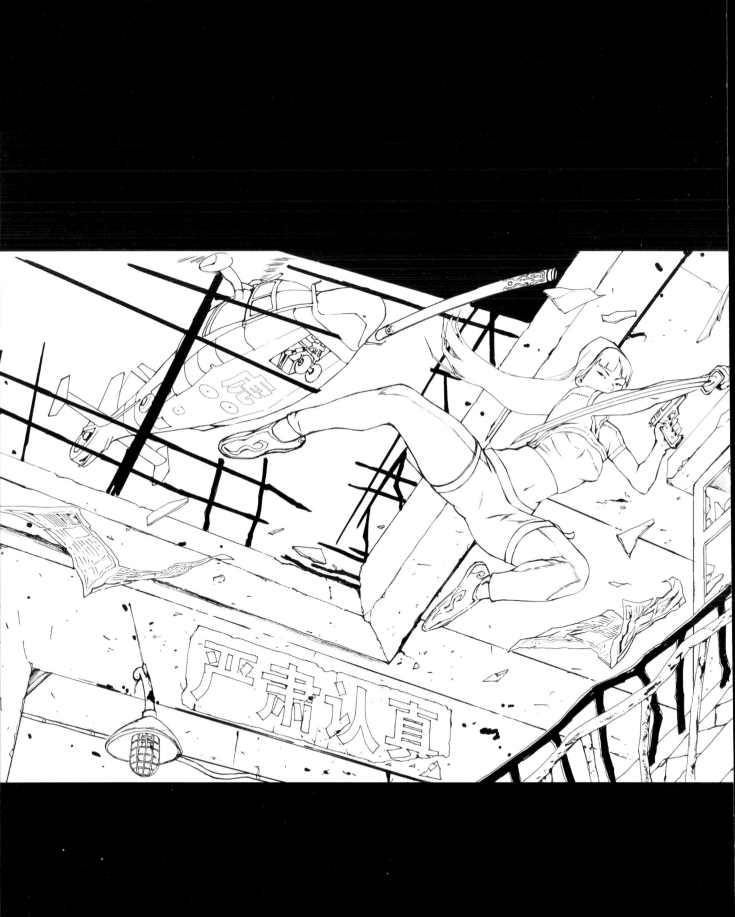

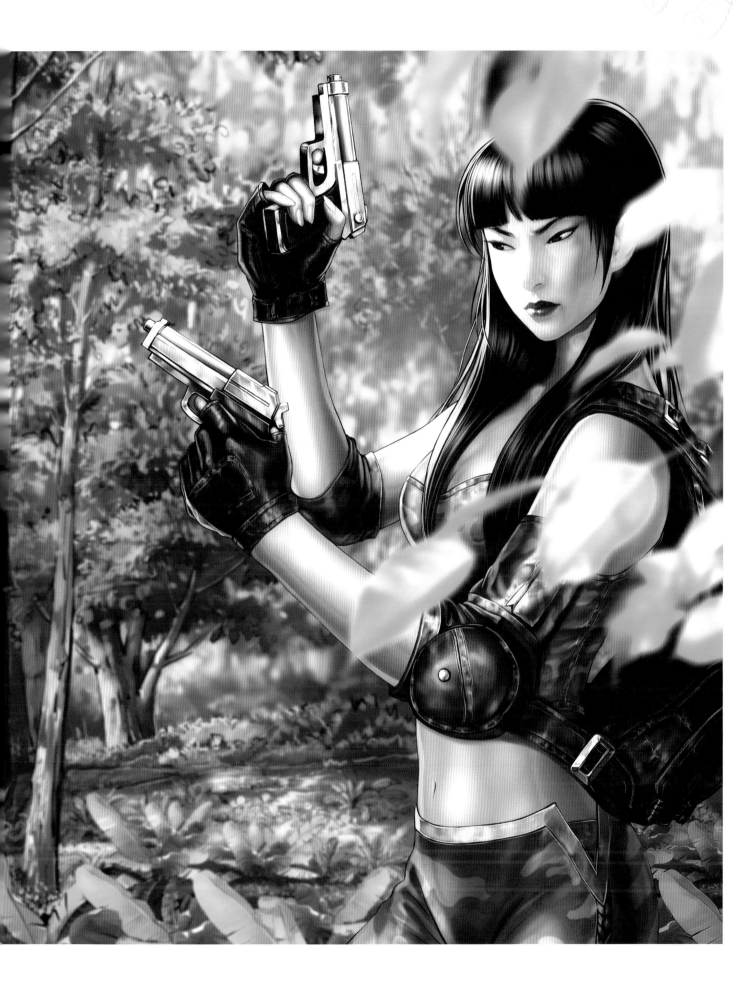

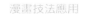

如何快速提高畫技

　　正規的美術基礎教育對於漫畫創作者來說非常重要。基本功一定要勤練，尤其是速寫，對人體結構的把握就是漫畫繪畫的最重要的功課。漫畫分卡通、唯美、寫實等，幾乎都需要由正常的人體結構變形而成，繪畫夠水準與否完全表現在能否對人體結構的完美變形。這一課題的重要性遠比你大學4年深造的價值要高很多。

　　筆是需要先動起來而且需要每天都動，這和彈琴一樣熟能生巧，是進步的重要方法之一。至於如何動筆，可以分為臨摹、創新等階段進行，每一個階段都需要一定的量來產生轉折。如果你臨摹的畫能夠裝滿3麻袋，你就可以轉入創作了。

　　多觀察這很重要，觀察世界上的每個細節，如果你需要繪畫故事，那麼在故事中很有可能出現大量你熟知但不能完全繪畫出來的東西。比方說各種不同的汽車、樹木、大樓、各種各樣的人等，都需要你在細心觀察後經過自己大腦的縝密構思，才能轉換成你所需要的元素。當然每樣東西並不是只觀察一次就能完全靈活運用的，這就需要和你的手聯繫起來，讓你的思維和你的手一起在一個頻率上舞動起來，這樣你會進步得更快。

　　能夠讓你喜愛的畫就有可能得到別人的喜歡，不論風格還是色彩。雖然世界上沒有一種畫一種風格可以讓所有人都認可，但是記住：用你最真誠的愛去繪畫，不怕沒有人喜歡。

　　電影遊戲是我個人吸收繪畫靈感的最快捷途徑。你可以在我的網站裡www.jian1.com看見很多圖，大部分是故事漫畫人物的設定或者是插圖，因為我畢竟是以漫畫故事為主。插圖雖然可以單獨使用，但目前在中國還不具備成為一個行業的條件，所以在國內你想成為插畫師真不是一件容易的事情，這不是水平問題，而是行業沒有形成。所以大部分有這種想法的朋友都聚集在遊戲公司、漫畫公司、動畫公司設計部、廣告公司設計部、出版社美術編輯部等單位和部門。

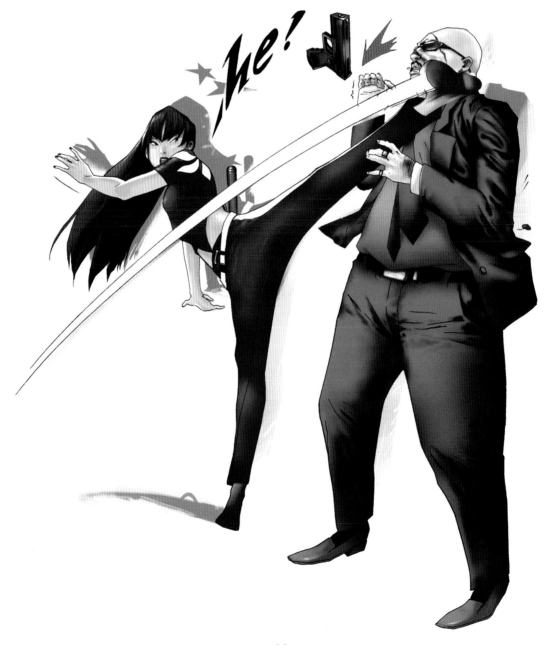

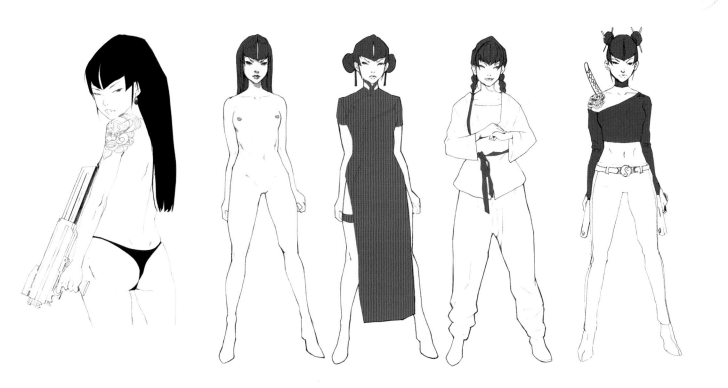

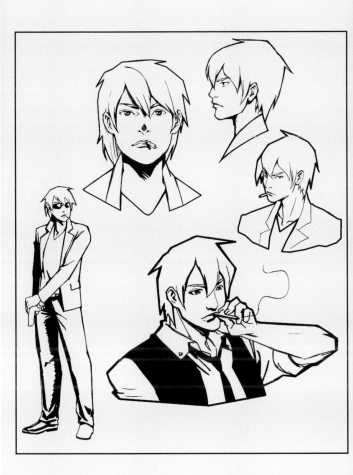

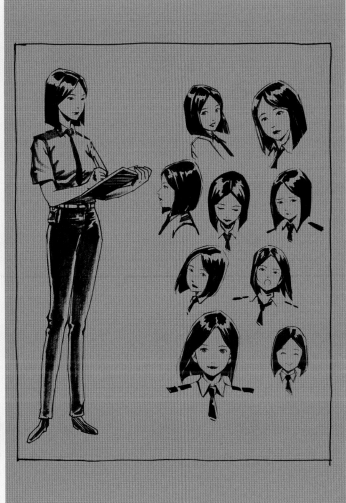

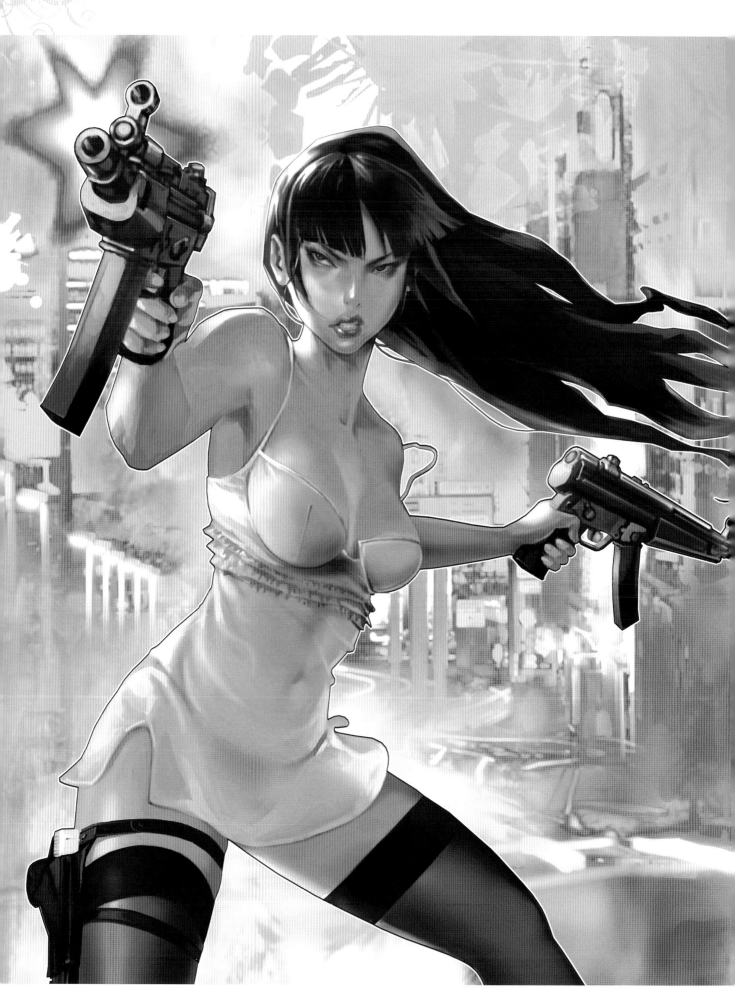

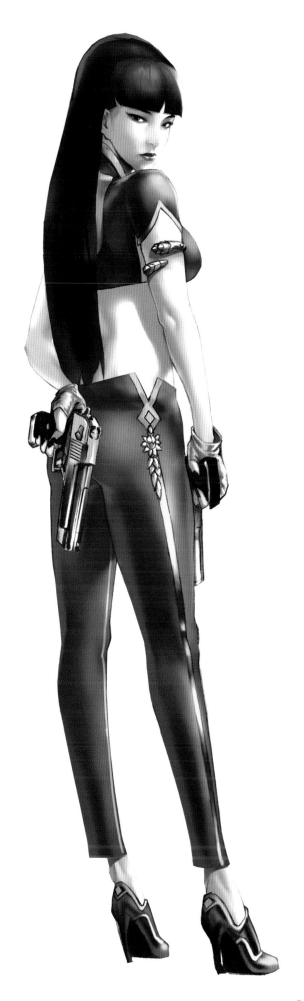
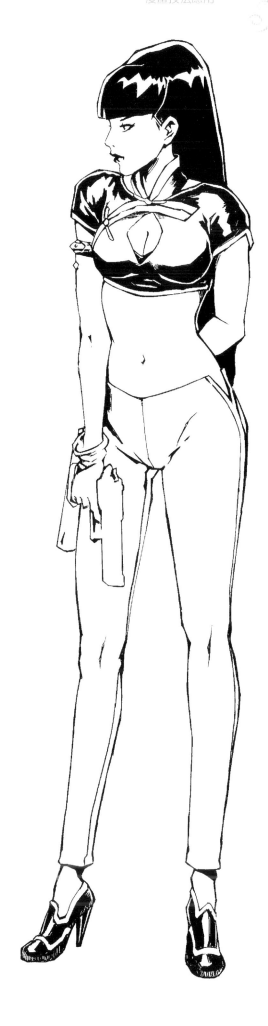

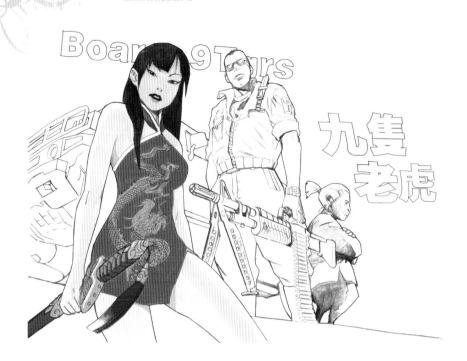

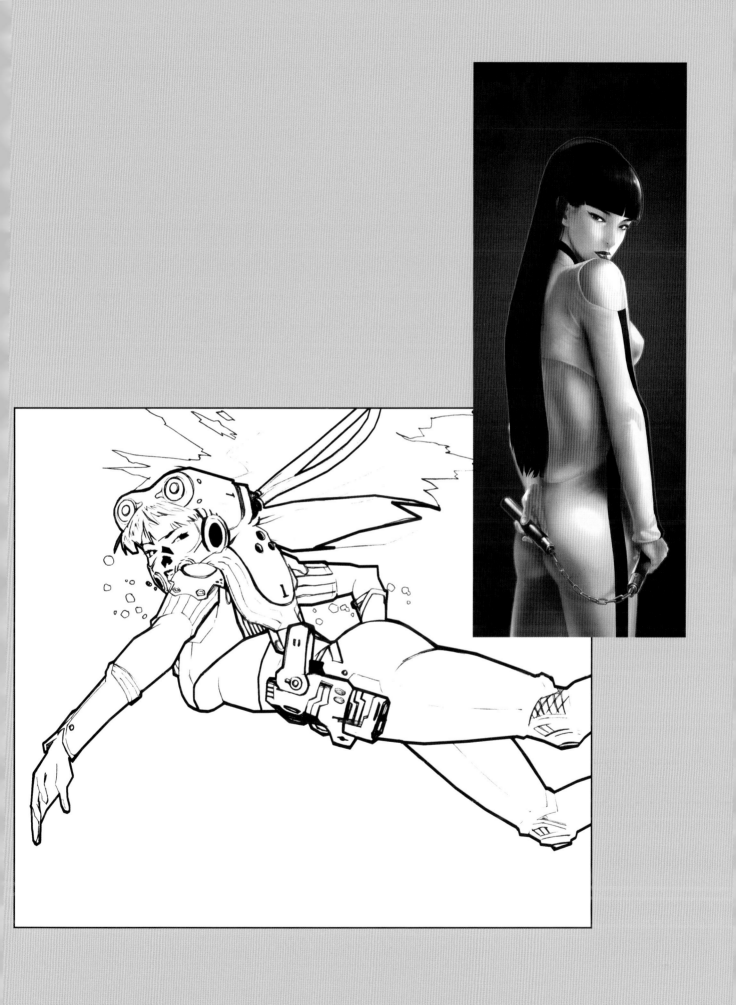

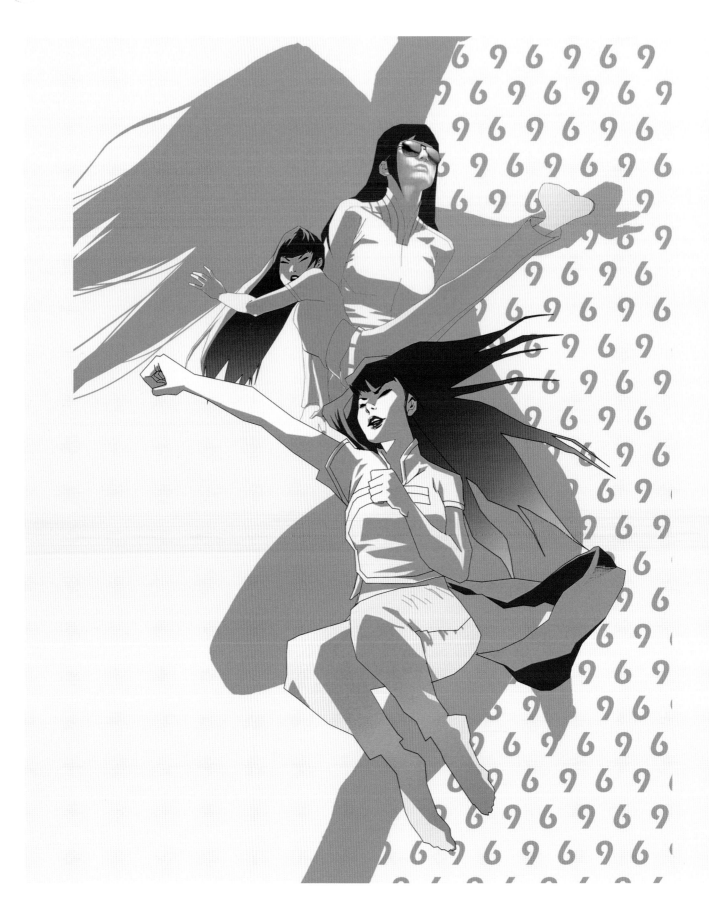

多格漫畫創作欣賞

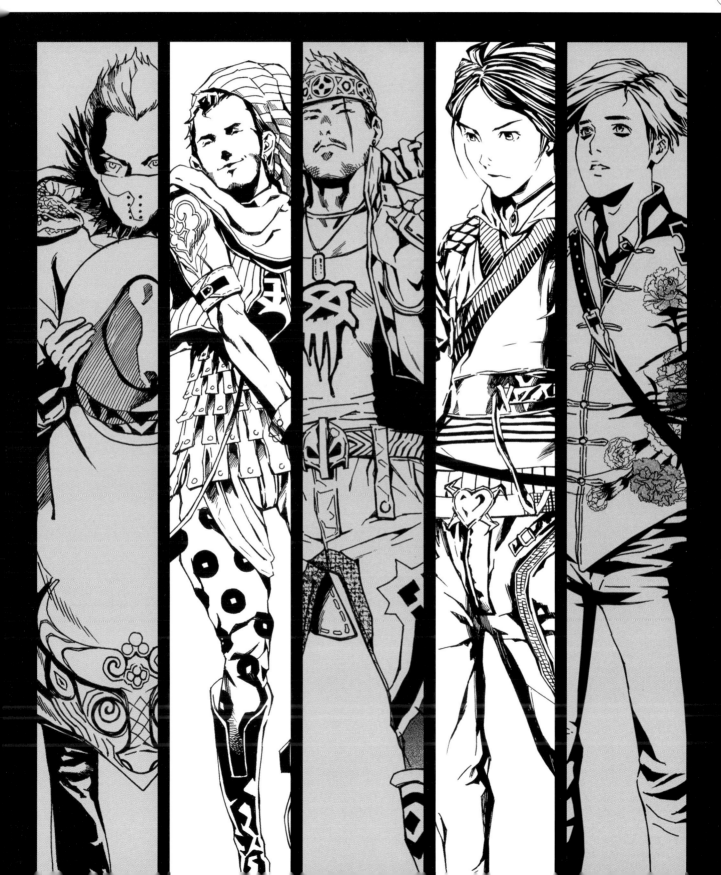

Le Tribolo… / Quel é trange mot.

Si quelques chanceux des Alpes savent ce que cela veut dire…

…le reste du monde ignore qu'il s'agit d'un billet à gratter de la Loterie Romande.

Un billet qui permet de gagner jusqu'à 10'000 francs suisses.

On peut lire qu'il a é t é cr é é en 1978, mais ce n'est pas tout à fait vrai…

…car c'est l'histoire du monde entier qui a permis au peuple suisse d'h é riter de ce billet.

C'est cette histoire-l à que nous vous proposons de d é couvrir en tournant la page.

Il d é couvrit 3 soleils.

Tout un syst è me solaire se mit en place…

…le n?tre.

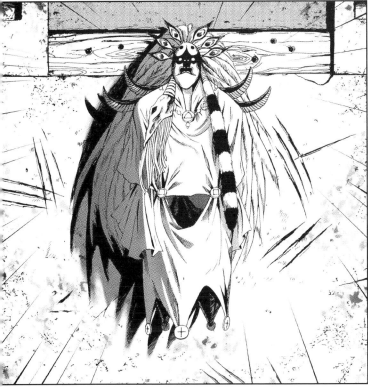

HELLFLOWER

魔草

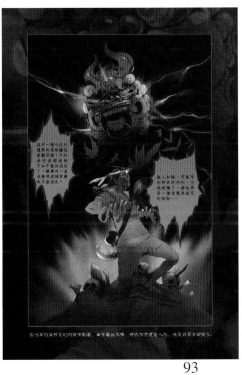

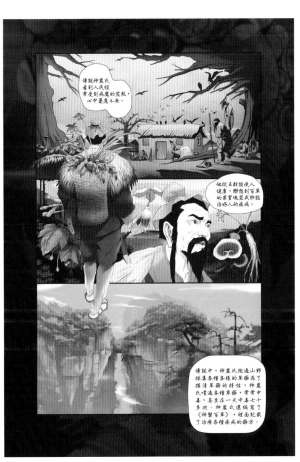

漫畫三原則

漫畫的時間性、流動性和連續性，是漫畫從影視形式中得到的遺傳基因鏈環，由於三個層次的相互依存和影響，這三種性質實際上貫穿於整個漫畫創作中。這三個性質直接關係到漫畫的本質形式，與其他如流行性、誇張性、反諷性、叛逆性和幻想性等可有可無的漫畫性質相比，顯得不可或缺、至為基礎。因此，我稱這三種性質為"漫畫三原則"，並將它們作為考慮創作和研究漫畫的出發點。以下將比較詳細地具體探討漫畫三原則的應用，希望讀者能夠從中獲得實用的啟示。

漫畫的時間性在三者中最為隱蔽，也因此不受重視。對漫畫文學層次的操作中，時間性表現在不同情節佔用時間不同，也就是故事的節奏感。故事的節奏感一方面是文學創作上的要求，另一方面受到漫畫表現力的限制。由公理二得知，漫畫必須為人服務，要求有可讀性，其節奏感也就必須考慮到人的接受能力。這在確定了自己作品的讀者群後，就會變成非常實際的要求。對於這一點的操作，需要具體問題分析，更多依靠的是腳本的創作經驗，也就是文學創作者與分鏡的密切配合。

漫畫的時間性在分鏡方面的表現十分明顯和容易操作，在節奏感非常正確的漫畫腳本幫助下，漫畫的時間性主要呈現在畫面分格的大小以及形狀上。這裡引入第三個漫畫公理：漫畫是通過畫面分格的方法進行表述的（原理三）。，大的畫格讀者的目光駐留時間相對長，小的相對短；扁橫格相對長，豎長格相對短；矩形格、沒有格相對長，斜格、不規則格相對短；位於畫面中心的相對長，位於周邊的相對短……讀者的目光駐留時間是決定漫畫時間性的重要度量單位，通過對這個時間的控制，可以得到最理想的表達效果。反過來說，漫畫畫格的大小、形式和位置很大程度上是以首先確定了的漫畫的節奏感為依據的。

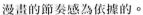

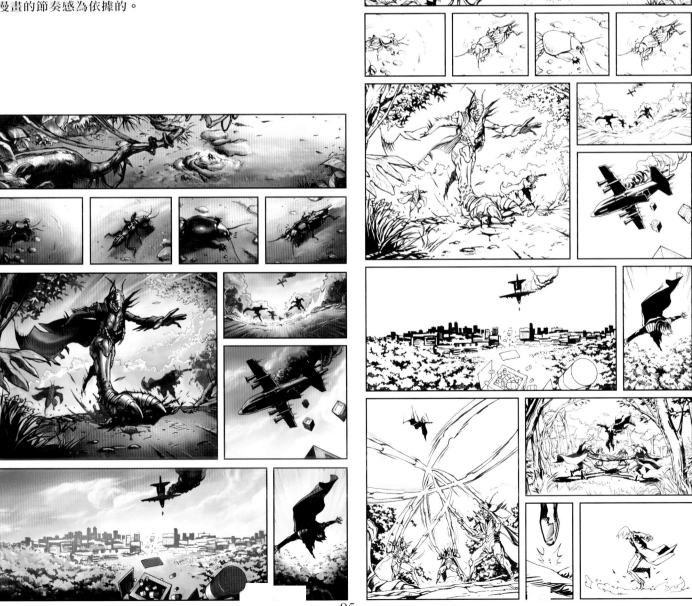

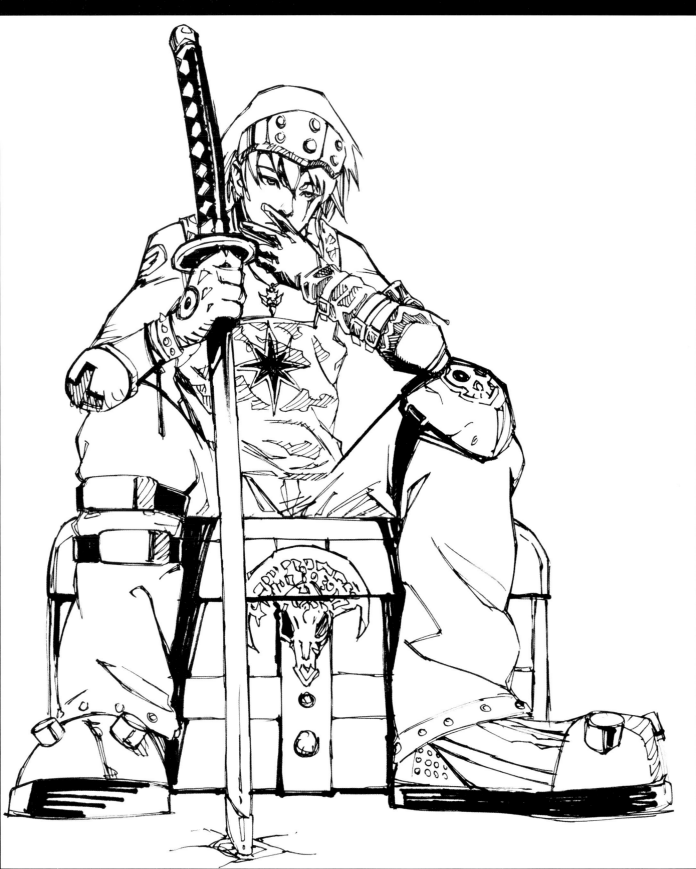

漫畫基本技術列表：

A.編劇類

a.背景知識

b.市場需求定位的調查研究

c.體驗生活

d.人類行為、心理

e.創作意圖把握

f.人物塑造

g.人物弧光

h.橋段處理

i.故事風格和類型處理

j.氣質把握

k.節奏

l.反諷

m.個人的特別技巧

n.設定世界觀以及與既有產品的差異性

o.價值觀和文化屬性

B.分鏡敘述類

a.敘述流暢性

b.鏡頭時間性

c.鏡頭流動性

d.景深和透視

e.鏡頭變形

f.氣氛的鏡頭處理

g.鏡頭節奏

h.視覺引導

i.鏡頭氣質感受

j.說明性鏡頭

k.分鏡整體的暗示和第一印象感覺

l.對應書刊等載體不同導致的節奏問題

C.畫面處理類

　　a.線條

　　b.筆觸

　　c.變形

　　d.轉角度和防止變形

　　e.人體

　　f.建築畫和照片精細畫

　　g.動物

　　h.植物和花卉等

　　i.雲天等背景

　　j.氣氛表達力

　　k.運動和力量

　　l.唯美

　　m.透視和廣角

　　n.網點

　　o.鏡頭內平衡感

　　p.構圖

　　q.總體風格氣質

　　r.特殊工具使用

　　s.光線

　　t.擬音擬態詞

　　u.對話方塊形態位置

　　v.色彩

　　w.造型和造型的使用

D.形象設計類

　　a.讀者分析和需求分析

　　b.後續玩具文具等衍生品開發的可能

　　c.主角和配角的分別設計原則以及相互關係、對比等

　　d.人物性格和行為習慣

　　e.市場潮流和沿革，未來趨勢

　　f.生命力預測

　　g.氣質、口號化和宣傳方向

　　h.代表性、暗示和直接指向性

　　i.道具、寵物和能力系統

E.合作類

　　a.合作者選擇

　　b.合作者掌握

　　c.合作模式和規則建立

　　d.標準和範本

　　e.市場管理、控制

　　f.統一意志和調整

狼心
Wolf heart

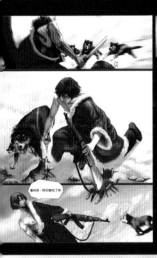

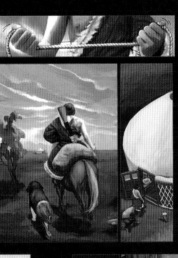

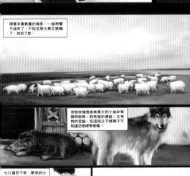

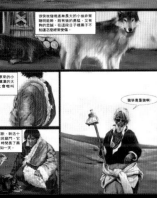

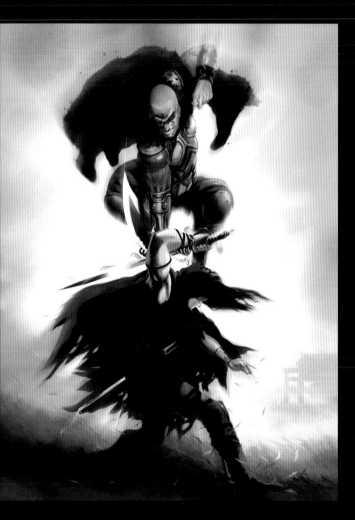

格鬥特色

英雄-備戰奧運

姚明在休士頓豐田中心進行恢復性訓練。

如果每一位巨人都有一個"阿喀琉斯之踵"那姚明的軟肋無疑就在左腳上。在火箭隊客場挑戰爵士隊的比賽第一節，姚明在防守奧庫時再度扭傷左腳踝。

姚明回到國家隊後，開始訓練他分別完成了3次400米跑和6次100米衝刺跑，隨後進行了跳繩、自行車、折返跑等練習。

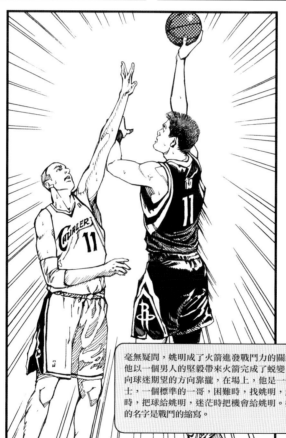

毫無疑問，姚明成了火箭進發戰鬥力的關鍵，他以一個男人的堅毅帶來火箭完成了蛻變，並向球迷期望的方向靠攏，在場上，他是一個鬥士，一個標準的一哥，困難時，找姚明，無助時，把球給姚明，迷茫時把機會給姚明。姚明的名字是戰鬥的縮寫。

趕不上奧運的可能性比較小，因為我基本上沒有不適感，就像酸、痛之類的感覺都沒有。這段時間一直在做練腿部力量，也可以逐漸增加壓力。

2008鑽石杯男籃比賽這將是中國男籃奧運熱身賽的最後一站。鑽石杯組委會昨天公佈了中國男籃出征鑽石杯的15人大名單，姚明、易建聯、王治郅等赫然在列。

原創漫畫很難嗎？不難。為什麼做不好？因為除了作者們，很少有誰確實真的做了什麼。原創漫畫一直都不缺作者，其他都缺。凡是在其他方面有一定作為的，現在都有了收穫，而包括我在內的懶人們，咱們也該努力了。

國家圖書館出版品預行編目資料

漫畫技法應用/健一著 . --新北市:新一代
　圖書, 2011.05
　　　面；　公分
ISBN ：978-986-6142-14-7 (平裝)

1.漫畫　2.繪畫技法

947.41　　　　　　　　　　100006238

漫畫技法應用

編　　　著：叢琳

校　　　審：林維俞

發　行　人：顏士傑

編輯顧問：林行健

資深顧問：陳寬祐

出　版　者：新一代圖書有限公司

　　　　　　新北市中和區中正路906號3樓

　　　　　　電話：(02)2226-3121

　　　　　　傳真：(02)2226-3123

經　銷　商：北星文化事業有限公司

　　　　　　新北市永和區中正路456號D1

　　　　　　電話：(02)2922-9000

　　　　　　傳真：(02)2922-9041

印　　　刷：五洲彩色製版印刷股份有限公司

郵政劃撥：50078231新一代圖書有限公司

定價：320元

ISBN：978-986-6142 14 7

2011年5月印行